［伊澤利光的結論］

IZAWA TOSHIMITSU

鐵桿擊球的精準度

東販出版

CONTENTS

第1章・PART1 長鐵桿篇

直到完成收桿必須具備一氣呵成的意識
才能做出較大的揮桿圓弧。 ………………………57

第1章・PART2 中鐵桿篇

利用1支球桿分別擊出±5碼的距離，
就能有效地提高攻上果嶺的幅度!! ………79

眼觀伊澤的高球世界

第1章‧PART3 短鐵桿篇

使球滾至旗桿邊緣靜止不動的球桿！
重點在於距離感和方向性。 ……………………105

在球場上失誤連連，
是因為無法判斷狀況。
若熟悉不同狀況的打法，
對於你的高爾夫球技必有幫助！ ⋯⋯⋯⋯⋯⋯129

第3章・應用篇

對於初學者也很有幫助！
掌握伊澤利光高球技術的神髓，
實戰打擊法指導。

終章 「伊澤×江連＝最強的高球組合」「高爾夫練習篇」

完全課程實錄！
親自示範江連教練課程全部大公開 ⋯⋯⋯⋯ 177

（日文版工作人員）
● 著　　者⋯⋯⋯⋯⋯⋯伊沢利光
● 構　　成⋯⋯⋯⋯⋯⋯小林克己
● 攝　　影⋯⋯⋯⋯⋯⋯圓岡紀夫
● 插　　圖⋯⋯⋯⋯⋯⋯北村公司
● 版　　面⋯⋯⋯⋯⋯⋯（株）ヌーベルインターナショナル
● 攝影協力⋯⋯⋯⋯⋯⋯福岡レイクサイドCC
　　　　　　　　　　　大洗GC
　　　　　　　　　　　宍戸ヒルズCC
● 協力贊助⋯⋯⋯⋯⋯⋯ブリヂストンスポーツ（株）
　　　　　　　　　　　ANA

［伊澤利光的結論］

IZAWA TOSHIMITSU

鐵桿擊球的精準度

前言

大家好，我是伊澤利光。

上一次，我首度編寫的高爾夫球技術書『飛球距離與精準度〔伊澤利光的結論〕』，承蒙大家的厚愛，獲得了意想不到的熱烈回響，謹在此先表示由衷的謝意。「謝謝大家」。

於是，我這一次編寫了第2集『鐵桿擊球的精準度〔伊澤利光的結論〕』。為了不辜負支持第1集的球迷，以及即將開始學習打球的眾多球迷期待，我用心地完成了這本書。

雖然「高爾夫球」已經是一種很普遍的運動，不過進展的速度不快，其技術理論也還有進步的空間。以我來說，從2003年初和職業選手江連忠先生簽下教練合約以來，高爾夫球的理論也已經有了很大的改變。從「想法」到「打法」，都採用嶄新的「有組織的方法」（Method），我的球技也有很大的進步。

這次編寫第2集時，還是以第1集的揮桿重點「完全以扭腰引導」為基礎，再把我和江連教練共同改善的重點，盡量加入書中一併

說明。

另外，又加入了一些適合較低差點球員的嶄新課程，像是開始上桿（Take back）軌道等等。對於初學者或是剛接觸高爾夫球的人來說，即使從瞄球（Address）等揮桿之前的課程開始學習，我也希望他們一讀就懂。當然，在一開始就吸收這些理論，利用正確的捷徑提升技術，絕對是一件好事。

第1集是以我所擅長的「飛球距離」為主題，主要以開球桿（Driver）為中心，展開學習課程。這一次的第2集則著重於「方向性」，就以鐵桿篇的方式展開學習課程。是的……，有些聰明的讀者可能已猜到，在這本〔鐵桿擊球的精準度篇〕之後的第3集，我還準備寫『攻上果嶺＆推桿〔伊澤利光的結論〕』（暫名）。敬請各位讀者拭目以待！

當出版社要求我編寫一本〔鐵桿擊球的精準度篇〕時，我就在想……「該如何呈現一本主題明確的書？」如果以隨性所至的方式列出擊球重點，對於精通高爾夫球的人來說，把這些重點串連起來並不難理解，但是這並非我的本意……。我要寫的是一本能讓大家理解、有明確流程的課程書。

包含「腰部扭動」、「扭轉的角度差」等等，在第1集所介紹的揮桿基本理論重點，即使是換成鐵桿，也一樣重要。問題在於如何潤飾……。

這一次，我想在本書介紹的「理論主流」，就是從瞄球姿勢（Address）開始。採用容易理解的方法介紹。事實上，我也經常在檢視自己的瞄球姿勢。

如果揮桿是「動」，瞄球就是「靜」，請注意這個極為簡單的理論構成。「靜」很容易學。接著，不要單獨理解「動」，應該理解揮桿的「動」是從「靜」的連續流程而來的。

相信這本書對於你的球技一定有幫助。和我一起提高你的高球水準吧！

伊澤利光

無論如何，這11個重點！

序章〈基本篇〉

請先記住吧！

鐵桿擊球的必學重點。

從長鐵桿到短鐵桿，

學會共同的重點才會進步。

無論如何，請熟讀並理解下列11個嚴選的重點。

我的鐵桿擊球精華盡在11個重點中。

「趕上我的方法，應該從

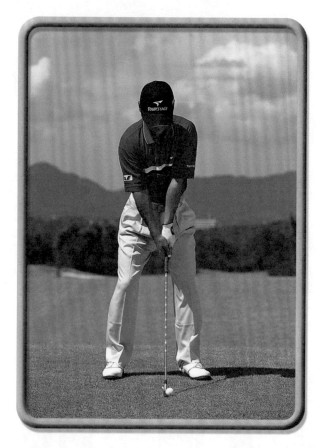

我認為瞄球姿勢（Address）才是學習高爾夫球的基礎。不合理的瞄球姿勢，若還能擊出好球，那一定是〈偶然〉。合理的瞄球姿勢所擊出的好球卻是〈必然〉的。能不能擊出好球，端看瞄球是否成功。

高爾夫球可以算是一項或然率的運動。重現性是其中一環，若能做出100次完全相同的揮桿（Swing）動作（重現性），每一次都能擊出同一種球的可能性就會增加（或然率）。當然，還有其他的自然條件（風、雨、氣溫），以及運氣的好壞，所以100次的結果

瞄球姿勢開始……」

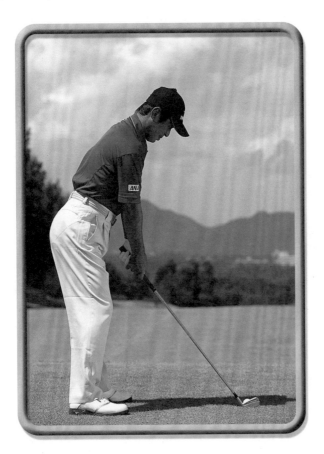

不一定相同。

　　所以，我特別注重「瞄球姿勢」，練出重現性高達100次的瞄球姿勢，做為擊球前的準備動作，提高成功的或然率，以達到完美的結果。若每次都做出相同的瞄球姿勢，而且每次的姿勢都很完美，擊出好球（Nice shot）的機會將大大地增加。

　　一個高球初學者也可模仿瞄球姿勢。因為這是〈形〉，也是揮桿前〈靜〉的部分。想要追上我的高爾夫球技，就從模仿我的瞄球姿勢開始……。

重點① 握桿法

球桿不離手的程度，盡可能以接近「0」壓力來握桿。

談談「握桿力的強度」。以字面來說明，就是接近不施力握桿的狀態。所謂不施力，實際上是握著幾百公克重的球桿，還是有某種程度的握力。這種抓握的程度，實在很難說清楚，卻是一項很重要的重點。

經常有人問我：「到底用多大的力量握桿？」我都告訴他們：「大約是1/10或2/10的力量。」每個人聽了都會露出驚訝的表情，事實上就是如此。用比想像中還輕的力量握桿。如果測試指標（Barometer）為0到10，**在我的意識中是以接近0的1或2之程度握桿。球桿不離手的程度，感覺像是輕托著幾百公克重的物體。**

若要測試自己的握桿力量，參照右頁下方的4張連續照片。垂直舉桿，球桿在手中欲滑又止的程度。或是當別人拉扯你的球桿時，即使不施力也很容易被抽走的程度就對了。

從開始上桿（Take back），舉起球桿，直到回轉點要下桿時，任誰都會不自覺地用力。為了不讓幾百公克重的球桿因離心力從手中飛離，自然地用力。

所以在瞄球時，握桿的力道放鬆就可以了。若一開始就施力，手臂和肩部的肌肉，以及背部都會有多餘的力量，進而妨礙到開始上桿的順暢性。

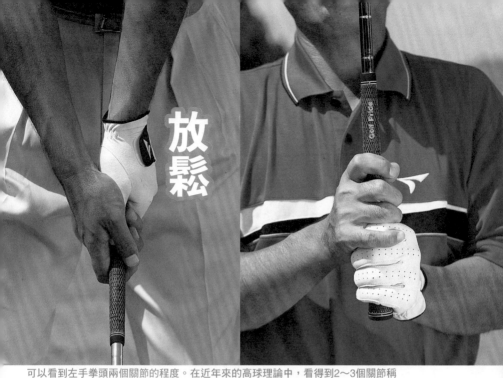

可以看到左手拳頭兩個關節的程度。在近年來的高球理論中，看得到2～3個關節稱
為標準方正式握桿法（Square grip）。左手大拇指在球桿正上方的的弱式握桿法
（Weak grip）已經不流行了。右手小指要交叉重疊（Over lapping）。

球桿因本身的重量（幾百公克）欲滑又止的程度，以數字表示，是2/10
以下的力道。必須注意不要用手臂或肩部釋出多餘的力量。

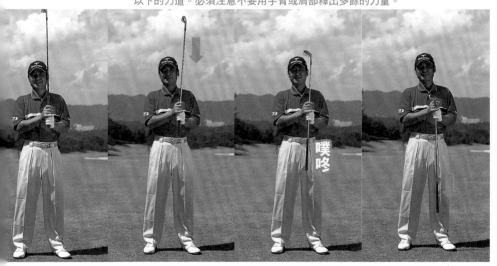

重點② 球的位置

從3I～SW的鐵桿以3個球的範圍移動。

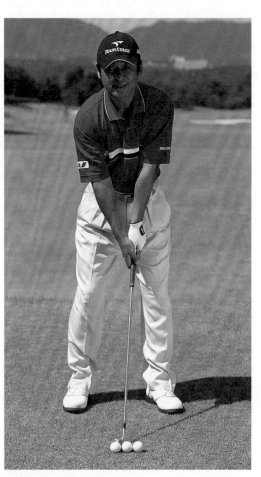

**配合球的位置
站姿的寬度也會改變。**

從3號到SW的10支鐵桿，其擺球的位置每支都不一樣。雖然因傾斜度或球路的高低等各種因素也會有差異，在這裡先從基本課程開始學起吧。

球位會改變的理由，是因為所使用的球桿長度不同，隨著長度上的變化，站姿的兩腳寬度也會改變。揮桿動作本身不會產生變化，但因球桿的長度而使得球位產生變化。我絕不會因為球桿不同而改變姿勢。唯有配合所使用的球桿是短鐵桿（Short iron）或長鐵桿（Long iron），考慮揮桿圓弧最佳的擊球瞬間區域（Impact zone），來決定擺球的位置。

在這次拍攝時，特地試了10支鐵桿的球位到底會產生多大的變化。結果，剛好是3個球的範圍。但是並非單純的把球放在3個球的左端就打長鐵桿，放在最右端就打短鐵桿，而是採用半個球之距，精密移動所找出來的範圍。因此，請大家按照自己的感覺，**以3個球的範圍為基準，僅調整站姿寬度**來移動球位。

如果極端的移動球位，恐怕會改變揮桿動作，我並不希望大家這麼做。也許有人會教你把球位固定在一點，只調整站姿的寬度，表面上好像簡單易學，但我認為此法若不調整揮桿動作會打不好。

我還是認為拿短鐵桿時，球的位置往中間（右腳方向）靠近；拿長鐵桿時，把球放在外側（左腳方向），比較自然。我把左端的球位，定位在左腳跟朝內放一個球的位置，這個方法提供大家作參考。

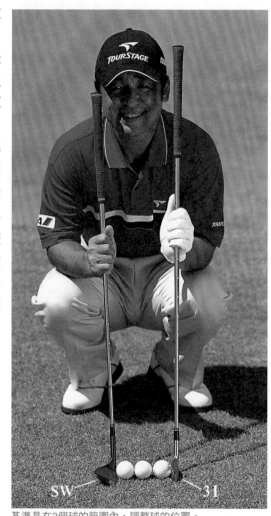

SW　　　　　3I

基準是在3個球的範圍內，調整球的位置。

重點③ 站姿方向

稍微關閉式的站姿（看起來像是……），其實才是方正式瞄球姿勢!!

　　有沒有聽過這句話？「雙腳連線的方向和飛球方向線平行，這就是方正式（Square）……」我不但聽過，也曾經如此指導過其他人。但是仔細一想，覺得這兩條線永遠平行，好像有點奇怪。於是，在江連教練的指導下，我們所得的結論是，看起來腳的方向略微關閉的站姿，不就是真正的平式站姿（Square stance）嗎。

　　詳情請看下一頁的圖解。這裡先談談我所認為的「方正式瞄球姿勢」（Square address）。第一，**雙腳連成線，稍微呈現關閉式姿態，腰線要與之平行，而肩線看起來有點像開放式的姿態**，這3條線的狀態，才是我所認定的方正式瞄球姿勢。

　　若要雙腳的方向、腰部的方向、雙肩的方向這3條線完全與飛球線平行，必須加入一些不自然的因素，才能做出瞄球姿勢。握桿時，右手和左手並非平行（應該是右手在左手下方），所以，右肩看起來稍微前傾才自然。當然，左右肩的高度也不同，右肩比左肩低一點。如果潛意識一直想保持水平……保持平行……，會破壞自然的姿勢，變成極不自然的姿勢。

　　正確的瞄球姿勢，肩線應該會呈現略微開放式，而從正面看的時候，右肩比較低。老虎伍茲（Tiger Woods）和艾爾斯（ErnieEls）都是採用這種姿勢。握桿時，左手在球桿末端（Grip end）部分，右手位置則在握把的桿頭部分，左右手握桿的位置不一樣，結果形成了這種姿勢，而這才是最自然的瞄球姿勢。

肩部的方向＝開放式。

腰部的方向＝方正式。

雙腳的方向＝開開式。

談到雙腳的方向，請參看下圖的鐵軌圖。從後方看這兩條平行的鐵軌，越遠越狹窄。本來是兩條平行的鐵軌，遠處看起來好像會交叉的樣子……。這就是我所說的「雙腳的方向線要稍微關閉」的道理。

你所瞄球的方向線和雙腳的方向線，應該交叉於落球的位置。從後面所拍的照片，就可顯示這個道理。也證明了如果是雙腳方向線與飛球線平行的方正式瞄球姿勢，構成了開放式站姿（Open stance）。

但是，千萬不能為了配合雙腳的方向，而把腰部的方向線調整

成關閉式（Close）。腰部的方向線一定要保持平行，只要腳部的方向線形成關閉式即可。若把腰部也調整成關閉式，那麼雙腳、腰部以及全身都會偏右，球容易飛向右邊，所以必須注意。理解腰部的方向就是全身的方向，經常保持平行才是最自然的姿勢。

　　實際上在瞄球時，是不是會感覺到姿勢變得稍微呈現關閉式？剛開始我也感覺怪怪的，但是在理解了鐵軌原理之後，覺得採用這種稍微關閉式的姿勢，比較容易找出飛球線的方向。因此，我要把這種姿勢當作新的基準！**「站姿的方向略呈關閉式」**，這才是真正的方正式瞄球姿勢的定義。

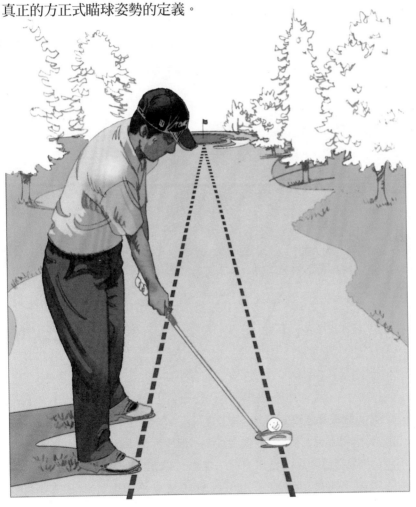

重點④ 站姿寬度

隨著球桿變短，
站姿的幅度
也要跟著漸漸地變窄。

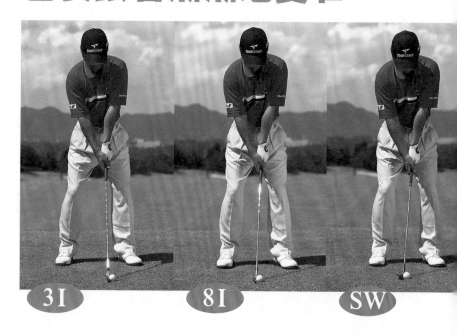

3I　　　　8I　　　　SW

　　假設使用3號鐵桿擊球，身高180公分的人與160公分的人，揮桿弧度及力道都會不一樣。男人與女人絕對有力道上的差異。因此，同樣採用3號鐵桿，站姿的寬度卻因人而異。

　　我想要說的是，如果先以自己最適合的站姿寬度為基準，**再按照球桿號數來調整站姿的寬度比較好**。以相同的站姿寬度做3號鐵桿和SW的揮桿動作，實在太勉強了。

　　號數不同的球桿，長度都不一樣，揮桿的圓弧也不盡相同，球員自然要改變站姿寬度。也可以解釋為在不改變揮桿基本動作的

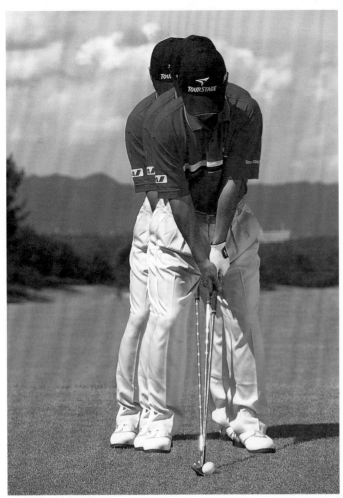

把球放在固定的位置，3種站姿寬度的表現！

原則下，以改變站姿寬度來因應球桿上的變化。我認為站姿寬度應該配合所使用的球桿來調整。

長鐵桿應該採用很大的圓弧揮桿，特別要求以站姿寬度為基盤的安定性。反之，短鐵桿則重視控制性，只要在不妨礙揮桿的程度內，以較狹窄的站姿寬度來加強控制性就可以了。

重點⑤　重心分配

I

使用長鐵桿時重心必須略偏右腳，使用短鐵桿時則要左右平均……

由於鐵桿的號數不同，瞄球時，身體左右的重心分配也有所不同。應先了解長鐵桿和短鐵桿的特性，進而在瞄球階段就設定不易出錯的重心位置。

長鐵桿是桿面仰角（Loft angle）較陡的球桿，其特性就是不容易打出高彈道的球。但是一般球員都希望能打得高一點，這種矛盾容易造成失誤。

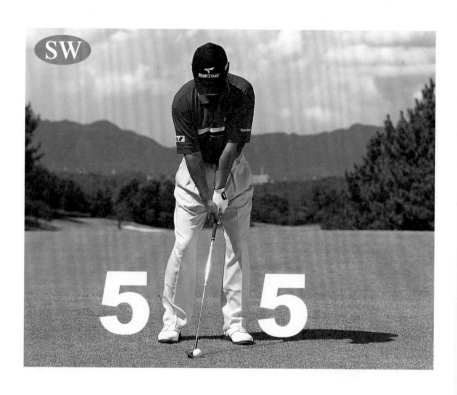

因此，應先做好能擊出高彈道球的姿勢，進而信賴該球桿的仰角再揮桿。接下來雖然是個人的球技問題，不過在容易模擬的瞄球階段，率先做好擊出高彈道球的姿態，當然是比較好的。

　　這就是瞄球時的重心位置，也就是左右腳的重心分配。若以重心略偏右腳的姿勢瞄球，就能防止開始上桿（Take back）時，重心過度右移，也能使球桿以較低的入射角度擊球，很容易擊出較高彈道的球。左右的重心分配，如果左右平均為5：5，**則以右腳6：左腳4的比例爲最佳。**

　　短鐵桿則沒有必要刻意打高，因此重心可以左右平均，或甚至略偏左腳。如果短鐵桿以重心偏右腳的方式來瞄球，則可能在擊球時使得桿面仰角開得太大，打出桿面仰角以上的高飛球，很容易發生打短的失誤。**左右的重心分配是右腳5：左腳5**，重心位置在身體正中央。

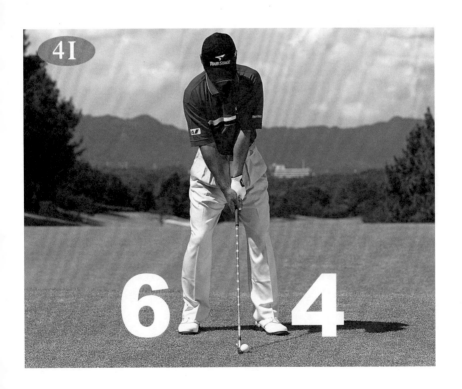

重點⑤　重心分配

感覺將重心擺在腳掌心部位，以取得前後平衡。

　　前後的重心分配，與左右的重心分配一樣重要。所謂的前後是指「靠腳尖」或「靠腳跟」。我則是把重心放在腳掌心，以取得全身平衡。

　　由於每位球員的體型不同，前後的平衡感也有可能不太一樣。重要的是，以整個腳掌穩穩地站好再瞄球就可以了，能感覺到左右兩腳的10根腳指頭，在球鞋中確實地踏穩地面，自然就能穩固下盤。

　　若有人把體重放在腳尖，雖然有點離譜，卻還能保持下半身的穩定，那我就不會再向他分析前後重心的問題。因為，這或許就是他最穩固的重心姿勢。每個人的身高不同，體重不同，骨骼與肌肉也不一樣，所謂一種米養百種人，各有千秋。

　　前後平衡的目的，是為了穩固下半身，所以只是「我把重心放在腳掌心，以取得重心的平衡。」而已，這種前後重心位置的不同，本來就是因人而異的。

　　如果有人在揮桿時，感覺下半身會搖晃，或者根本不知道應該把重心放在哪裡，請把我的意見也當作一個參考吧。

　　下半身的安定就是揮桿的安定，唯有以安定的下半身為基礎，才能實現上半身與下半身的扭轉差。你可以在練習場試試看，把重心稍微往腳尖移，或靠向腳跟來擊球，就能體會平衡的感覺。請以這個方法找出自己最適當的重心位置。

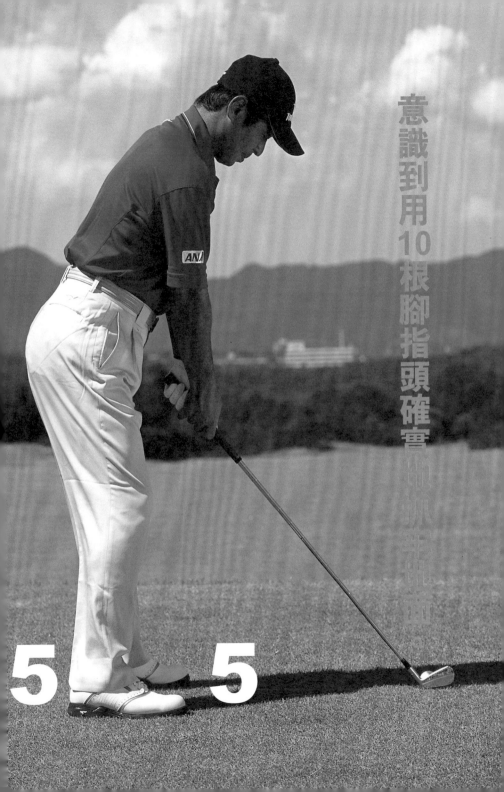

意識到用10根腳指頭確實抓地面

5 5

重點⑤ 重心分配 　　Ⅲ

左右的重心分配
也可以在家裡練習！

　　左右的重心分配，重心的平衡感是很重要的重點。在各種傾斜地等狀況不同的地方擊球（Shot）、截擊打法（Punch shot），高飛球（High ball）等技巧中，左右的重心分配是一個重點，在本書中，也是我不厭其煩所強調的課程內容。

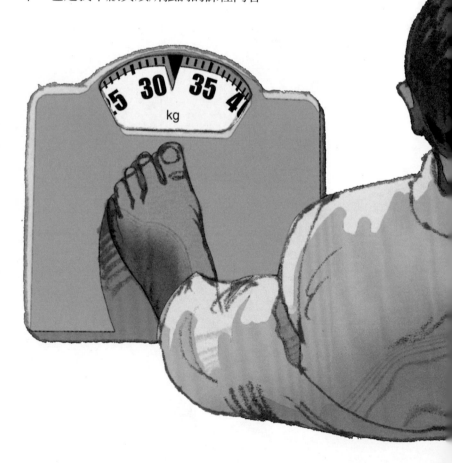

但是，如果不知道基本的左右重心分配，那就什麼都免談了。對於個人而言，若打算以右腳6的比例，實際上卻採用了右腳8的比例，這樣就沒有意義了。所以，可以用下圖的方式，在家裡自己做簡單的平衡感檢驗。

　　準備兩台體重計，雙腳各站一台就可以了。體重80公斤的人，左右均衡的重量是各40公斤。接下來才是重要的部分，以自認為右腳6：左腳4的比例，做出瞄球的姿勢。怎麼樣？是不是右腳佔48公斤，而左腳佔32公斤？

　　並非要求各位確實做到分配6：4的課程，而是**希望各位了解自認為的左右平衡感，和實際重心分配的誤差**。可以多試幾次，用身體去感受。

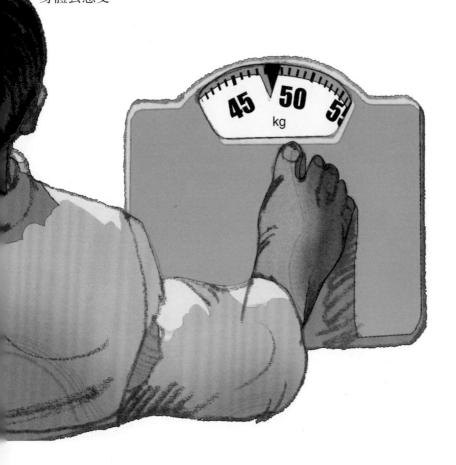

重點⑥　了解飛球距離

必須了解各號數別的距離。所謂的飛球距離，並不是MAX（100%）的距離。

　　各位是否了解自己各號鐵桿的飛球距離？所謂各號數別的飛球距離，舉例來說，7號是160碼，6號是170碼等。鐵桿是瞄準旗桿擊球（Pin）的球桿，所以，如果不知道各號數別的距離，就無法經營管理（Management）。

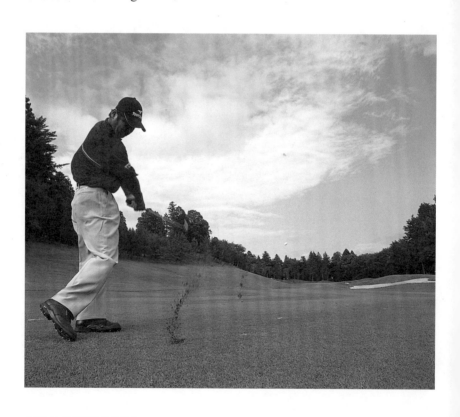

更重要的是，千萬不可以用全揮桿（Full swing）；也就是用MAX力道的飛球距離，去考慮基準的飛球距離。正常的揮桿，如果有度數可以測量，**應該把80%力道擊出的飛球距離當作基準值**。因為，誰也不可能每次都擊出最大的飛球距離，而且在全揮桿時，偏向歪斜的機率也很高。鐵桿是用來瞄準擊球的球桿，而不是擊遠球的球桿。

如以下圖示，就可以了解號數別的飛球距離，以及全揮桿時，與較輕的揮桿控制打法的±值。如此能以一支球桿打出3種方式的飛球距離，就能大大地擴展你的經營管理幅度。

大部分的業餘球員，好像都會以自己的最大飛球距離為基準，擊出第二桿，請先改變這種想法吧。

伊澤利光・號數別飛球距離　以此為基準

	60%	80%	100%
1W	280Y	300Y	320Y
3W	250Y	260Y	270Y
5W	230Y	240Y	250Y
3	210Y	215Y	220Y
4	200Y	205Y	210Y
5	190Y	195Y	200Y
6	175Y	180Y	185Y
7	160Y	165Y	170Y
8	150Y	155Y	160Y
9	135Y	140Y	145Y
PW	125Y	130Y	135Y
P/S	110Y	115Y	120Y
SW	85Y	90Y	95Y

①木桿是空中飛距（Carry）＋地面滾距（Run）的總和距離。

②鐵桿是基準值（80%）±5碼。

③各號數別的距離差並不一定是平均的。會受到桿面仰角不同的影響。

重點⑦ 球桿角 Ｉ

球桿角會因為手舉高或手壓低而改變。也會因球員的身高而改變。

〈手壓低〉
容易擊出左曲球……

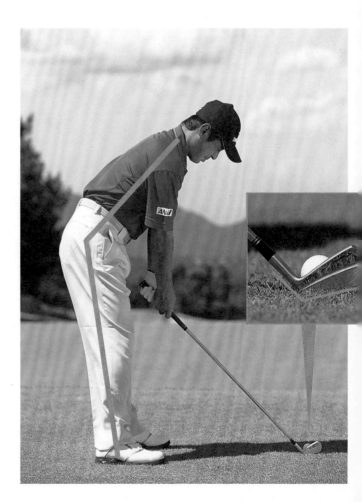

瞄球時，球桿角的變化，主要取決於身體的前傾角度和雙手的位置。（當然，膝蓋彎度也有影響）。前傾角度深，並將握把末端（Grip end）拉近身體時，雙手變成壓低的姿勢。這時候，桿頭前端（Toe）上浮，容易擊出左曲球（Hook ball）。

　　反之，如果前傾角度淺，在上半身挺直的情況下，變成手舉高（Hand up）的姿勢。這時候，桿頭跟部（Heel）上浮，容易擊出右曲球（Slice ball）。

　　配合自己的瞄球姿勢，調整球桿角度固然重要，但是有人習慣把手過度舉高或過度壓低，希望能重新檢討自己的瞄球姿勢。

〈手舉高〉
容易擊出右曲球……

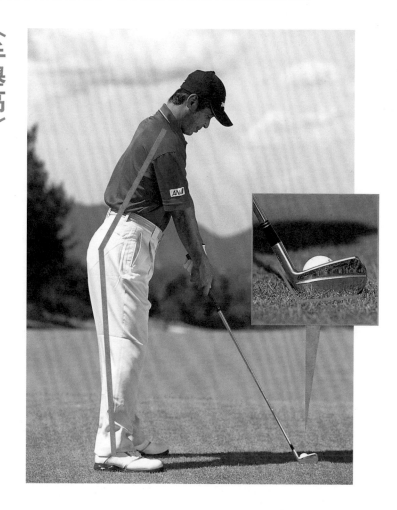

重點⑦ 球桿角 Ⅱ

同一支球桿會因球員的身高產生如此大的差異！

　　我的身高是170公分，但是艾爾斯（ErnieEls）或麥克森（Phil Alfred Mickelson）有將近190公分的身高。這20公分的差距，對於打高爾夫球會產生很多影響和變化。其一就是拿同號球桿時，會產生不同的球桿角。

　　我的3號鐵桿和艾爾斯的3號鐵桿不同，即使是拿同一號鐵桿，高大的球員在握桿時，桿身比較直立（Upright；在前傾角度一樣的條件下），而矮小的球員握桿的球桿角比較低平（Flat）。高大者拿起3號鐵桿，也可以靠近球站立，所以看起來像是使用短鐵桿與身體保持平衡。

　　請看右圖的說明即一目了然……。拿同號球桿，手握位置較低的球員，球桿角比較傾斜，其揮桿面（Swing plane）也不一樣。

　　體型高大者和矮小者相比，其利弊因情況而異。高大者有大的揮桿圓弧，能以短鐵桿的感覺揮動長鐵桿，有利點較多。然而，身高差異不同於體重，不可能在一夜之間長高，這也是無可奈何的事實。所以，只能選擇適合自己體型的球桿，再應用自己的揮桿技術。

　　最後，談談選擇球桿的一般理論。**身高較高的人，適合選用球桿角直立（Upright）的球桿，而較矮的人則適合選用球桿角低平（Flat）的球桿**。不過，也會因揮桿姿勢或球路產生些微差異。請大家也試著核對自己的球桿底角角度（Lie angle）。

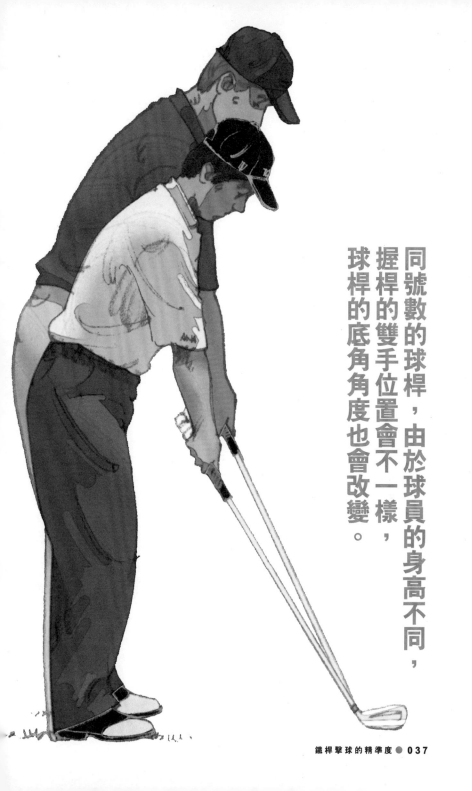

同號數的球桿，由於球員的身高不同，握桿的雙手位置會不一樣，球桿的底角角度也會改變。

重點⑧ 身體的轉動 I

腰部扭動才是整體的重點！！

從開球揮桿到短切揮桿，全揮桿動作有其一貫性。其中的重點就是腰部的扭動，從回轉啟動開始，到擊球瞬間及送桿的一連串動作，都要透過腰部的扭轉和引導。

扭腰的重要性，例如開始上桿（Take back）時，上半身和下半身的扭轉差，從揮桿頂點（Top of the swing）的位置開始的回轉動作等等，都包含在內。從下揮桿（Down swing）到擊球瞬間（Impact），把這種扭轉能量有效地釋放，進而揮桿。

造成僅用手揮桿，或是右肩整個覆蓋而下揮等失誤，大部分是起因於回轉動作開始之前未扭腰。

從揮桿頂點下桿時，應保持上半身的動作，以扭腰來帶動下半身，啟動回轉。這個啟動力就是扭腰，**透過腰部的扭動，引導產生扭轉差的上半身跟著轉回來**。了解嗎？在上桿時，確實做好扭腰動作。能不能發揮效果，決定於有沒有確實做好回轉動作。

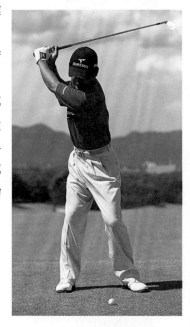

由於球桿用「手」握著，在回轉時，腦海中總會產生趕快下桿的念頭，進而忘記扭腰帶動，造成僅用手揮桿，或產生上半身和下半身同時轉動的失誤。這就是我想請大家注意的揮桿重點。

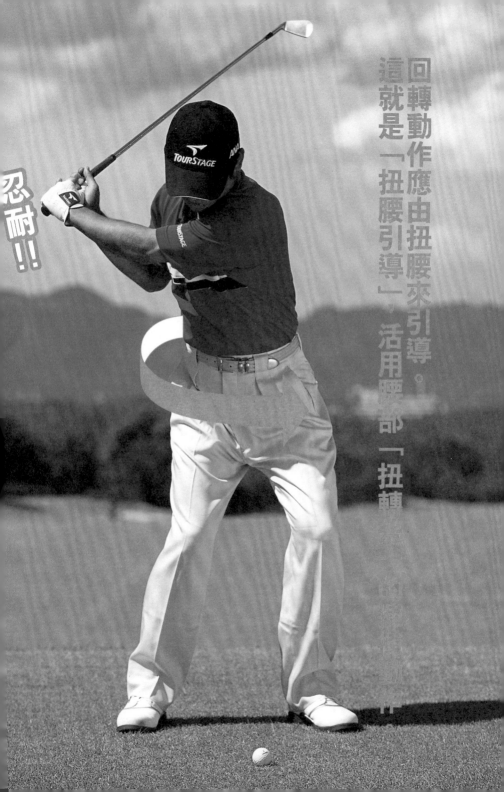

忍耐！！

回轉動作應由扭腰來引導。

這就是「扭腰引導」，活用腰部「扭轉」

重點⑧　身體的轉動

Ⅱ

在擊球瞬間腰部的方向線打開是正常的！

如能從扭腰開始啟動回轉動作，連帶地延遲上半身下轉。利用扭轉差的力量擊球，由於腰部和上半身以不同的角度扭轉，因此在擊球瞬間，腰部的方向線呈現開放式。

並不是因為腰部方向線開放＝右曲球，原因是**腰部和上半身一起轉動時，容易變成右肩覆蓋的姿勢，演變成從目標線外側向內擊球（Outside in）**。這就是我的理論。

若保持腰部扭轉差直到擊球瞬間，則腰部的方向線當然是呈現開放式的。反之，如果擊球時保持方正式的姿勢，身體一定會停止扭轉，不然就是演變成僅用上半身擊球（僅用手揮桿）的姿勢。

腰部的方向線雖然保持開放式，但是肩部的方向線並沒有張開。這就是充分利用扭轉差所產生的揮桿法！

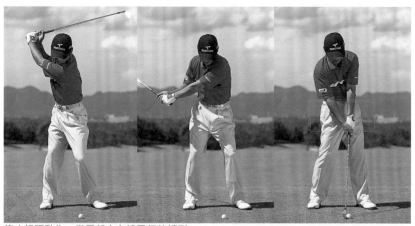

停止扭腰動作，與肩部方向線平行的情形。

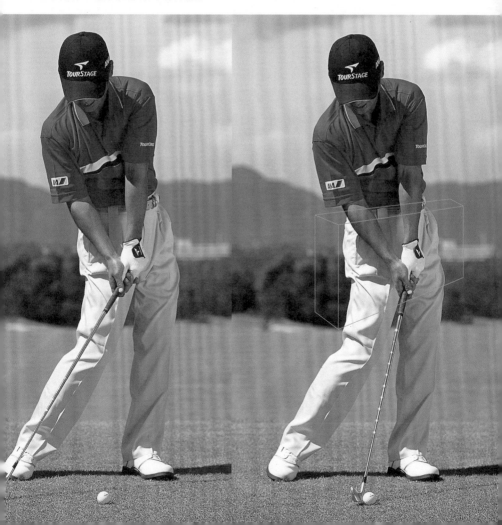

重點⑨ 身體不能伸直

I

在擊球瞬間不要伸直左膝，這是擊出鐵桿應有距離的訣竅！

　　如果把高爾夫球的揮桿動作分為左右移動和上下移動，那麼左右移動，就是開始上桿時的重心右移，以及下桿到擊球、送桿為止的重心左移。上下移動一如字面，就是身體上下移動的意思。

　　包括開始上桿的左右移動問題，將在後章說明，至於身體的上下移動，我認為應該極力避免。

　　業餘球員想把球擊得又高又遠，大概都會在擊球瞬間挺直腰部。高爾夫球的揮桿是扭轉的運動，利用身體的轉動來揮桿。擊球時如果身體伸直，會產生桿面打開，或桿面仰角（Loft Angle）過度平臥的毛病，得不到該球桿應有的飛球距離。挖起桿的失誤，也可能起因於身體挺直的毛病。

　　若要預防在擊球瞬間把身體挺直的毛病，就要**注意左膝不要伸直**。這時候不能停止扭腰動作。左膝和扭腰動作一定要連結起來練習。

　　想以挺直身體來避免「挖地」或「可能挖地」的失誤，如果過度留意左膝而揮桿，可能會停止身體的轉動，也可能會造成近身處的挖地或挖起桿。保持身體順暢的轉動，可以預防身體左側不動的現象。不要伸直左膝，則可避免身體上下移動。把這兩個動作合併理解，可以更深入了解揮桿的基本結構。

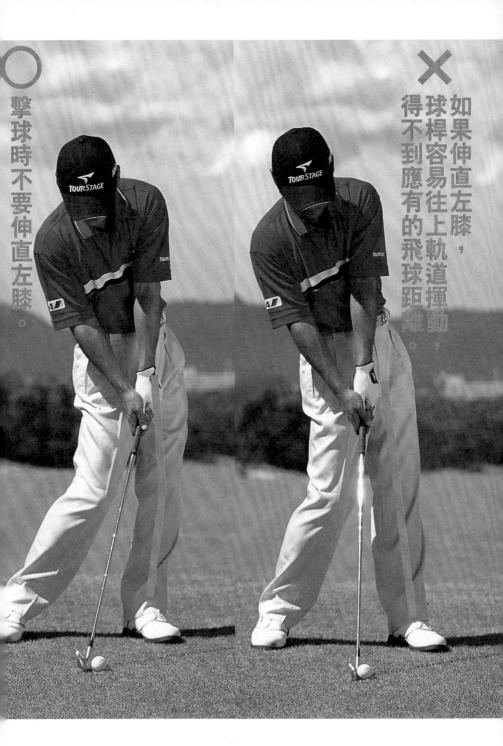

如果伸直左膝，
球桿容易往上軌道揮動，
得不到應有的飛球距離。

○

擊球時不要伸直左膝。

重點⑨　身體不能伸直　Ⅱ

若維持左膝的角度，揮桿時就可以保持身體不會上下移動！

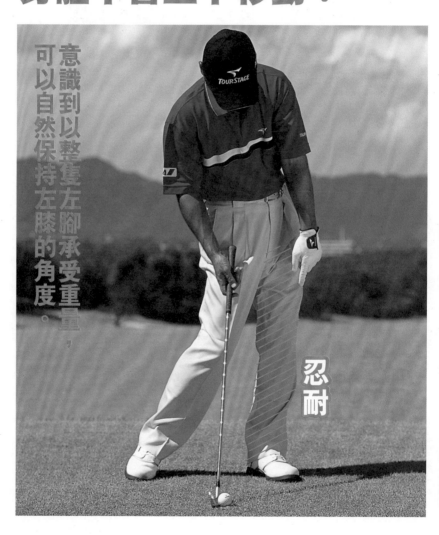

意識到以整隻左腳承受重量，可以自然保持左膝的角度。

忍耐

前面談過保持身體不挺直的重點，在於左膝不要伸直。那麼，怎樣才能做到左膝不伸直呢？

在我實際練習的時候，就要意識到下桿到擊球瞬間，**左膝一直維持相同的角度**。瞄球時，雙膝應該稍微彎曲，只要保持這個角度揮桿，就可以做到身體不會上下移動的揮桿動作。

意識到保持左膝的角度，同時也和所謂的左側壁面有關。我們必須在揮桿時，一直扭腰到底，此時若能保持左膝的角度，就會產生自然停止（不是刻意停止）的位置。這就是左側壁面的感覺。如果沒有這種感覺，證明左膝已經伸直了，形成扭腰不穩定的擊球姿勢。

不伸直左膝的訣竅因人而異，有人用大腿內側的肌肉控制，也有人使用大腿的關節部分。總之，要用整隻左腳去承受全身的體重，應能保持左膝的角度，請大家試試看。

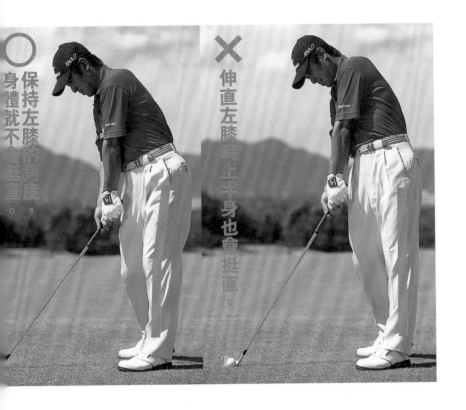

○ 保持左膝的角度，身體就不會挺直。

✕ 伸直左膝時上半身也會挺直。

重點⑨ 身體不能伸直　　　Ⅲ

收桿時左膝可以
盡量伸直！

　　到目前為止，我一直強調「不要伸直左膝！」但是收桿的情況卻不同。我說過，不要挺直身體，是為了阻止在揮桿過程中，身體上下移動。然而收桿時，頭部和上半身的位置，卻比瞄球時的姿勢還高。

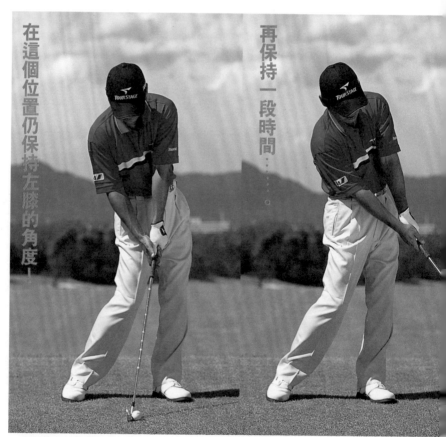

在這個位置仍保持左膝的角度！

再保持一段時間⋯⋯⋯。

因此，請不要誤解，這個部份只限於收桿動作。由於一個順暢的揮桿，身體就會自然地順勢伸直。不過，仍然嚴禁在擊球時挺直身體……。

收桿時，伸直左膝（身體左側），是為了展現最大的收桿。大的收桿，表示有大的揮桿圓弧。

並不是所有的職業球員都能在收桿時順勢伸直身體。也有人保持左膝微彎的角度完成收桿，還有因為施力情形不同，產生不同的收桿姿勢。不過，請記住最近的揮桿趨勢是在完成收桿動作時，「啾一」地一聲，順勢伸直身體。

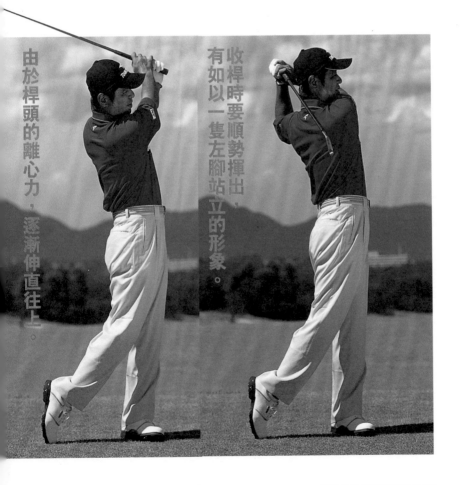

由於桿頭的離心力，逐漸伸直往上。

收桿時要順勢揮出，有如以一隻左腳站立的形象。

重點⑩ 前傾角度

I

雙肩向外（朝背部）張開，挺胸瞄球。注意千萬不要駝背！

　　與江連教授研究之後，把前傾角度稍微改小。以前，我的瞄球姿勢感覺好像太僵硬，不過也算是我的特色。江連教練勸我把上半身放鬆一點，於是同時把前傾角度也改小了。

　　其實，並沒有明確的規定說角度應該是……，重點是**挺胸，不可駝背瞄球**。只是前傾角度大，姿勢難免會變得比較僵硬而弓背，所以要挺起胸部。

　　我們平常在做深呼吸時，就會張開雙臂挺胸吧，以同樣的感覺，把雙肩盡量向外（向背部）張開，很自然地挺胸並盡量伸直頸背。大家不妨試試看。就是要以這種輕鬆的姿勢瞄球。

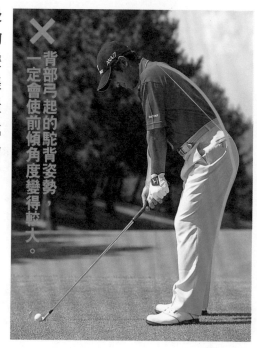

✗ 背部弓起的駝背姿勢，一定會使前傾角度變得較大。

○挺起胸部而讓頸背盡量伸直。

重點⑩ 前傾角度 Ⅱ

盡量放鬆雙肩才能完成沒有「力感」的瞄球姿勢！

我在前面提過，在瞄球時盡量放鬆雙肩，向外張開，以免前傾角度太深。其主要目的就在於控制「力感」。

所謂的力感，就是施力程度。例如握桿壓力（Grip pressure），就是握桿時的力道大小。讓力感無限地接近零（0），就是放鬆的瞄球姿勢。

把雙肩盡量往內側（胸前）收緊，固然可以做出很緊湊的瞄球姿勢，但是上臂及肩膀的肌肉、肩胛骨附近的肌肉，都呈現緊繃狀態。**雙手一邊做握張動作（Waggle），並張開雙肩，注意前傾角度不要太深，就可以完成看起來沒有「力感」的瞄球姿勢。**

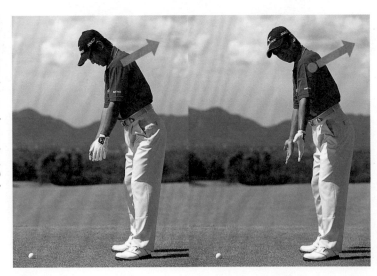

雙肩朝外側（向背部）張開。

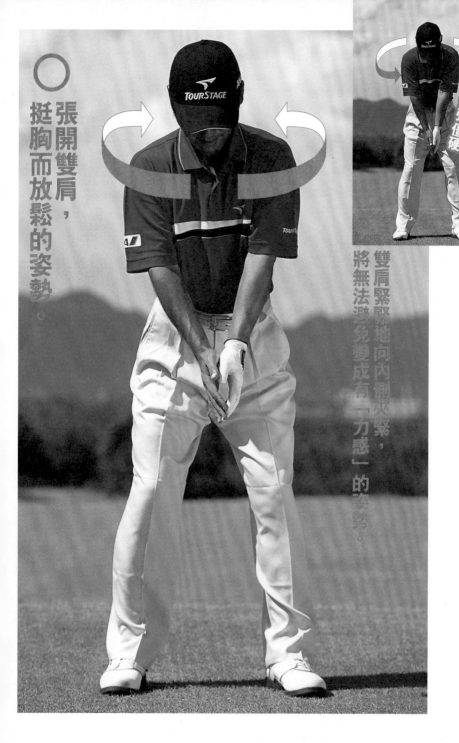

○ 張開雙肩，挺胸而放鬆的姿勢。

緊張僵硬

雙肩緊緊地向內側夾緊，將無法避免變成有「力感」的姿勢。

重點⑪　開始上桿

以整隻右腳抵住身體扭轉。如果重心放在左腳，無論如何很容易向右側擺動！

　　鐵桿揮桿法的最後重點是「開始上桿」（Take back）。最後才「開始上桿」，是因為從靜的瞄球姿勢移向動的揮桿起始動作。如果最初的動作沒有確實做好，想要在回轉動作或下桿中修正，實

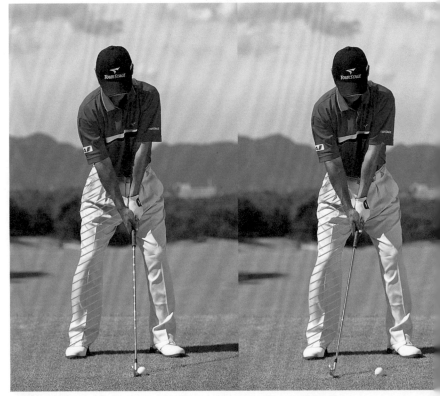

以整隻右腳抵住全身力量，開始上桿的動作，就能產生有效率的扭轉角差。

在太難了，這就是所謂「好的開始是成功的一半」的重點。

　　我在開始上桿時，首先最想強調的是，無論如何，**一定要以整隻右腳抵住身體的扭轉力量**。即使有人自認為進行了扭轉動作，其實身體已經右傾，或是重心左移，那就不算是完成了有扭轉差的上桿動作。只能說是僅有身體轉動而已……。

　　所謂的扭轉，是發生於上半身和下半身之間的扭動角度差。首先，必須確實扭轉下半身的基盤，若要穩住身體的基盤，必須完全抵住右側的力量。用右膝或右大腿都可以。如果在意識中用整隻右腳……，反而會在右腳的某些部位產生不自然的使力。所以用膝蓋，或用大腿來支撐就可以了。

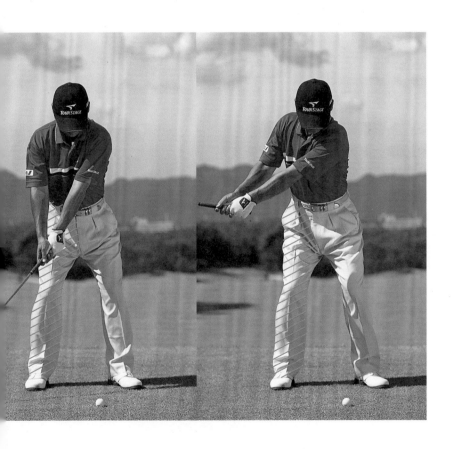

希望牢記在心的11個重點

防止向右擺頭（Sway）的方法，我在瞄球（靜）階段就把重心稍微往右移。重點就是打長鐵桿時，右腳6：左腳4；打短鐵桿時，比例是5：5。由靜到動的過程中，如果一開始就做出重心偏右的姿勢，可以減少下半身的多餘動作。

如果有人採用重心偏左的姿勢，在開始上桿動作時，無意識地將重心右移，儘管如此，卻能在右側確實抵住所有力量，這樣子就沒有問題，但是談何容易……。

所以，**必須在靜態的瞄球階段，就把站立姿勢調整成重心放在右腳，做好重心不會偏右的體態**。如此一來，在進入開始上桿的動作時，只要單純地考慮扭轉動作就行了。

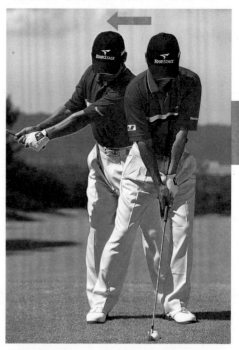

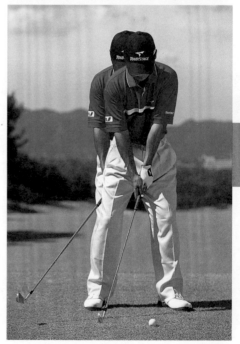

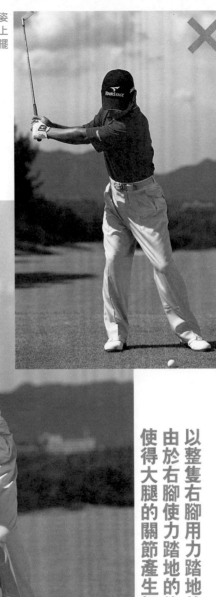

如果以重心偏左的姿勢瞄球，無論如何上半身很容易向右側擺動。

以整隻右腳用力踏地的感覺。
由於右腳使力踏地的緣故，
使得大腿的關節產生扭轉。

瞄球準備的力道程度

　　在本書中，我將使用『力感』或『握桿壓力』（Grip pressure）等名詞。這些名詞在以前的課程中從來沒有提過，在這裡是為了想讓大家更進一步地理解。

　　『力道的程度』本來是感覺上的問題，不容易用語言表達，我以比較適當的名詞表現，就是『力感』或是『握桿壓力』。如果有人還是覺得不容易理解，就請當作是某種程度的施力指標吧……。

　　我以目前的揮桿為指標，在擊球前的階段，也就是瞄球時能放鬆到什麼程度，如何在瞄球時不用力。雖然在瞄球時想要「放鬆地～」或「柔軟地～」並不難，但實際上並非如此，需要用力時還是要用力，不可施力的地方就應該放鬆。

　　如果簡單的說明，可以解釋成下半身必須使出相當程度的力道，而上半身要放鬆。可是要達到這種上下相反的平衡以及用力程度，其實是很難的。只是把球桿揮出去，任誰也會用力的。為了能順暢地揮桿，在「動」之前的階段（瞄球）就必須先放鬆。

　　若一開始就全身用力，無法應付一點點的失誤或軌道的偏差，結果可能會擊出一個大曲球。把姿勢放鬆（Relax），才能對應揮桿中的任何偏差，而我也一直努力這麼做。

　　我們並不是要擊出一個完美的球，而是要求100次中的99次安定性，以及使這99次盡量接近完美。這就是或然率和重現性……。也就是今後思考的「高爾夫球」。

長鐵桿是很難打的球桿……。
造成其難度的原因可說是桿面仰角太小。
不容易擊出高彈道球的特性，
影響球員在揮桿前的意識，
用盡全身力氣設法把球擊高。
不管如何，大前提是一口氣揮桿到底！
如果揮桿速度不夠快，
球的浮力不足，也得不到飛球距離。

直到完成收桿必須具備

一氣呵成

第1章·PART1
〈長鐵桿篇〉

的意識
才能做出較大的
揮桿圓弧。

眼觀伊澤的高球世界

長鐵桿背面〈31〉

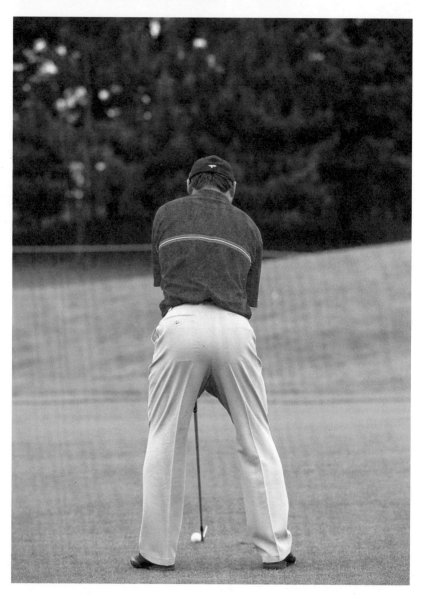

以整隻右腳確實踏穩地面！

開始上桿是上半身與下半身產生扭轉差的最重要過程。在這個階段，如果身體向右側傾斜，就無法產生扭轉差，也就是所謂的動力（Power）來源。所以，必須先以右腳確實地踏穩地面。

這就是重點

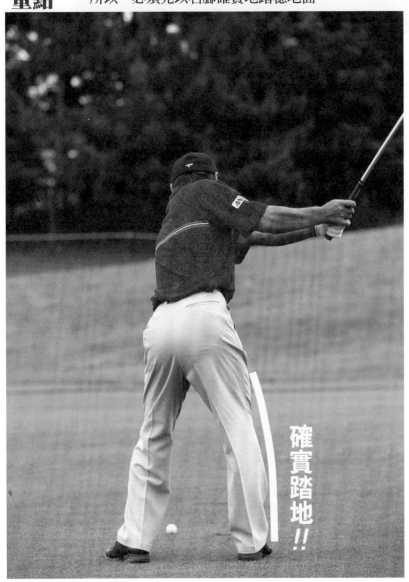

確實踏地！！

注意不要讓上半身的重心傾斜！

這就是重點

請注意觀察背部。把頸根當作揮桿的軸心，以此為中心旋轉，但是在揮桿頂點，千萬不可以讓上半身傾向飛球線的方向，否則就毫無意義了。這就是上半身的扭轉。

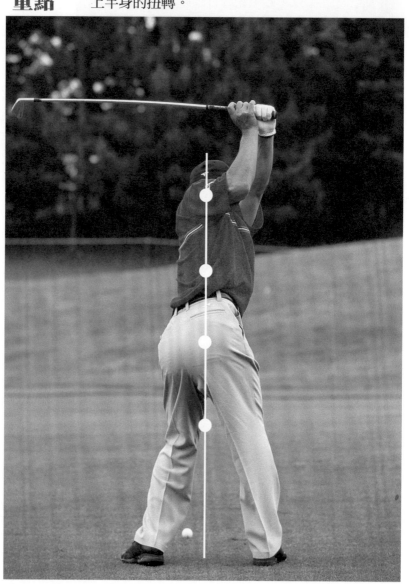

下半身向左側移動！

這就是重點

下圖是從揮桿頂點到下桿的照片，應該可以看出在開始上桿時，向右腳移動的重心，在回轉時向左腳移動的情形。以腰部引導，往下揮桿，所以球桿還停留在揮桿頂點的附近。

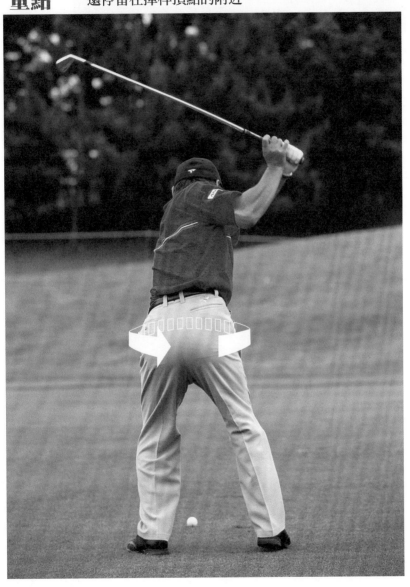

可以看出腰部呈開放式！

這就是重點

在揮桿時做出上半身與下半身之間的扭轉差，在擊球時腰部的方向線當然會呈現開放式。可以由照片中看出肩部的方向線和腰部的方向線有角度差。

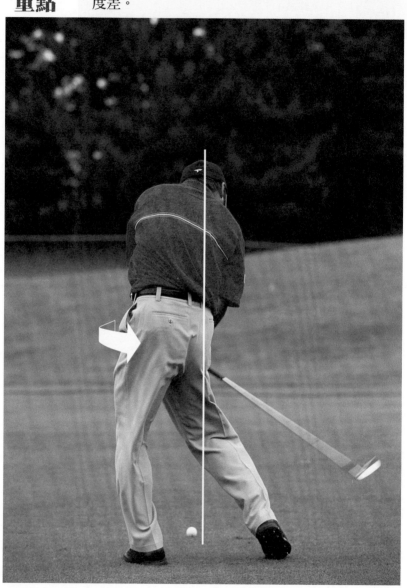

桿面旋轉。

請注意左手背在這個位置的方向（若正朝向地面），就可以判斷有無桿面旋轉（Face rotation）的動作。沒有桿面旋轉時，方向性比較安定。（參照 P124）

這就是重點

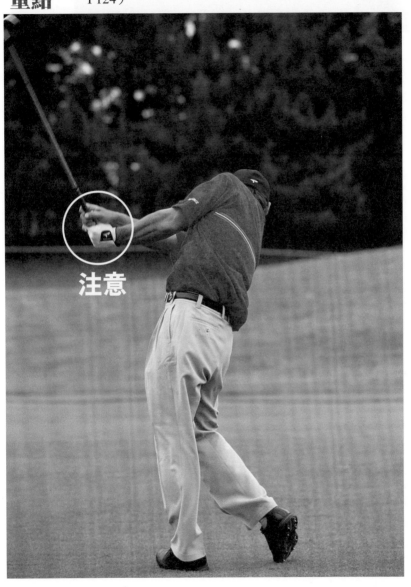

注意

不要在這裡停止揮桿動作！

不要在這個位置停止揮桿動作。繼續揮桿，才能實現大的揮桿圓弧。所以，必須意識到繼續揮桿到底的動作。

這就是重點

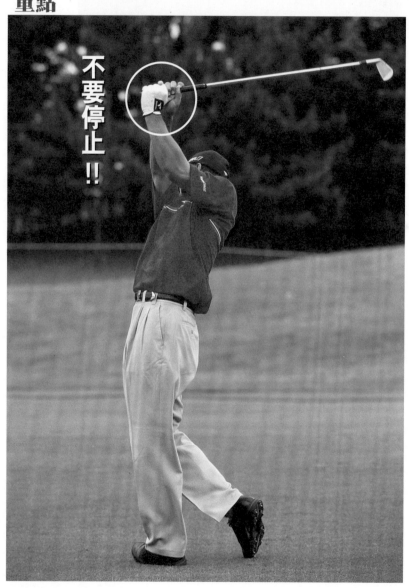

不要停止！！

以重心放在左腳的姿勢完成收桿！

從照片可以看出重心放在左腳。收桿時，重心應該很自然地移向左腳，但是絕對不是勉強把重心移到左腳。自然而然地順勢站立，才是最好的平衡位置。

這就是重點

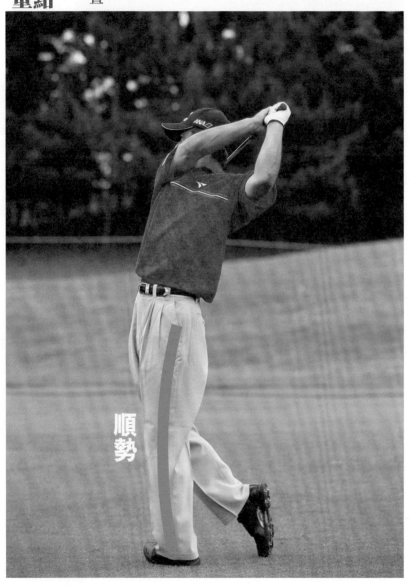

順勢

長鐵桿的正面〈4I〉

重心放在右腳，球的位置靠近左腳擺放，在瞄球階段做出容易擊出高球的姿勢。

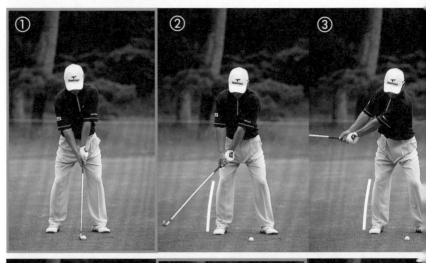

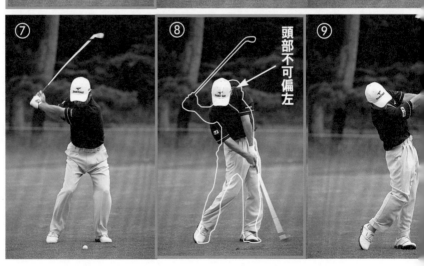

頭部不可偏左

這是從正面開始的連續照片，請大家觀察的重點，就是在瞄球階段（①），已經做好了擊出上揚球的姿勢。

重心在右腳的姿勢，球則擺在中心靠左的位置。開始上桿（Take back）時，（②～⑤）以整隻右腳抵住扭轉的動力（Power）。**在擊球瞬間（Impact）（⑧），頭部的位置保持不偏左，主要是為了維持軸心不動，將離心力的力量盡可能地傳向桿頭**，如果軸心移動了，無論你如何用力揮桿，也沒有辦法增加桿頭速度（Head speed）。

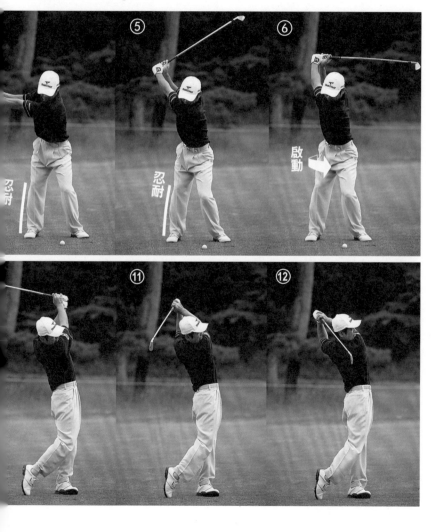

長鐵桿的前方〈31〉

送桿時如果觀察
左手的動作，
即可了解桿面的用法。

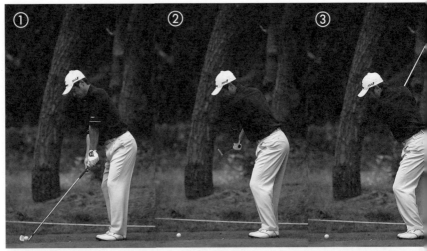

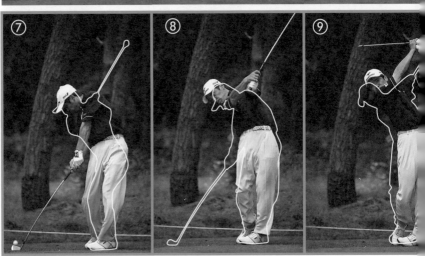

觀察以下的照片，即可發現在擊球瞬間（⑦），腰部的方向線呈開放式（朝向飛球線方向）。我想請大家注意的重點，是從擊球到送桿的手部動作（⑦～⑨）。

　　未發生桿面旋轉（Face rotation）者，比較能夠在區域（Zone）裡擊球，可以增加飛球方向的正確性。這種桿面控制的方法，觀察握桿的手部動作比較容易了解。**從擊球瞬間到送桿完成爲止，如果左手背並未朝向地面**，就證明沒有產生桿面旋轉。

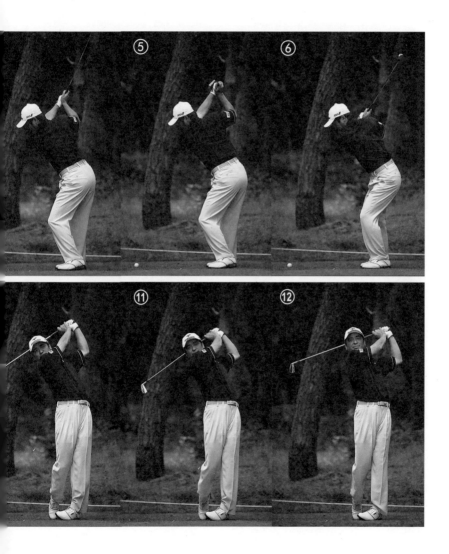

長鐵桿的後方〈31〉

以SHALLOW方式(目標線內側)朝下揮出桿頭。

號數別揮桿大解析！▼3號鐵桿後方

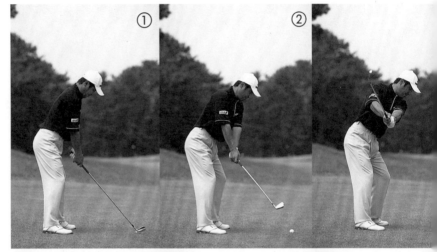

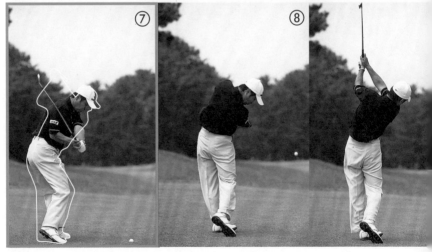

無論是擊出左偏球（Draw ball）或右偏球（Fade ball），我從目標線內側（Inside）揮下桿頭。由目標線內側揮下時，從揮桿頂點到**下桿（⑦）以後，會先扭腰（下半身），下桿時的右側會產生較多的空間，可以防止右肩前傾，並從目標線內側揮桿。**

　　如果感覺上半身的動作停頓，那一定是右側沒有足夠的空間，結果會變成從目標線外側（Outside）下桿。請比較我的上桿（②～⑤）軌道和下桿軌道，應該可以看出是由目標線內側下桿（高球術語稱為Shallow）。

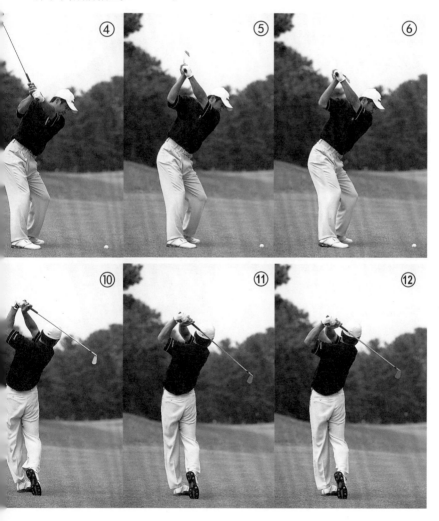

長鐵桿的學習課程Lesson1

具備揮桿到擊球完成的意識，可以增加桿頭的速度。

　　若要掌握長鐵桿（Long iron）的打法，必須具備某種程度的桿頭速度。桿頭速度不夠快，變成低飛球，也擊不出飛球距離，於是失去了使用長鐵桿的意義。

　　增加桿頭速度的方法，就是從揮桿到收桿完成的動作一氣呵成。必須具備與開球時一樣的感覺，意識到以最大的收桿（Finish）、揮桿到收桿完成為止的動作，來加速桿頭。

　　原本缺乏揮桿動力的球員，雖然不可能一下子就增加桿頭速度，但是只要注意從揮桿到收桿完成的動作，還是可以發揮球員本身最大的揮桿能量。請記住，**打長鐵桿＝揮桿到底**。

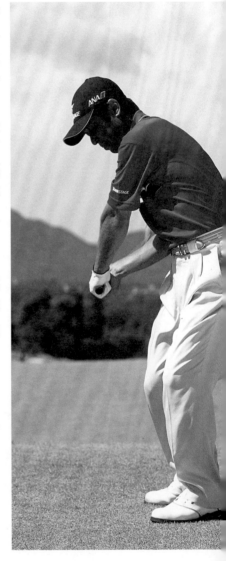

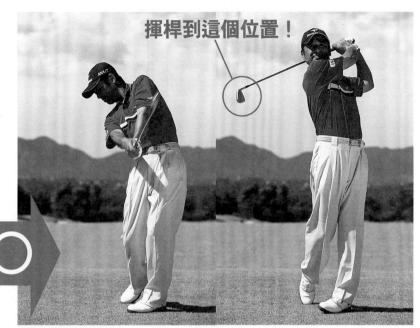

揮桿到這個位置！

研究收桿後的大小差異，
可以改變擊球後的桿頭走向（桿頭速度）。
很清楚地看出在○的照片中，桿頭走得較快。

桿頭的動線，思考揮桿圓弧

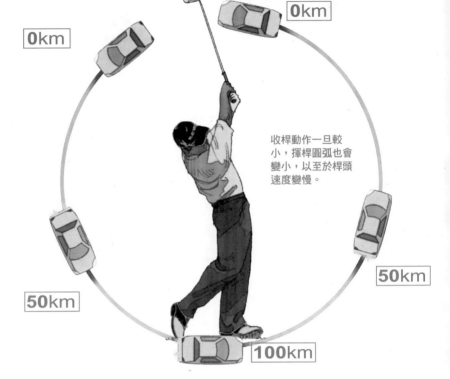

0km

0km

收桿動作一旦較
小，揮桿圓弧也會
變小，以至於桿頭
速度變慢。

50km

50km

100km

「長鐵桿」（Long iron）與其他球桿相比，有彈道低、飛球距離遠等特性。但是彈道低與飛球距離有微妙的關係。

彈道低是因為桿面仰角（Loft Angle）較陡，使得球的前進力遠勝於旋轉力（Spin）。同時，飛球距離則根據這個前進的力量而決定。也就是說，力量不夠的低彈道球，無法產生足夠的飛球距離。

常聽說5號鐵桿與3號鐵桿的飛球距離差不多……。其實，那是因為球員的打法只有高低之差，而缺乏長鐵桿應有的前進力所致。對應各號別長鐵桿的距離擊球，必須具有某種程度的力量，而這個力量與桿頭速度成正比。

請看上圖。雖然是假想圖，但表示長鐵桿的揮桿速度。**在圓弧**

的大小差異！

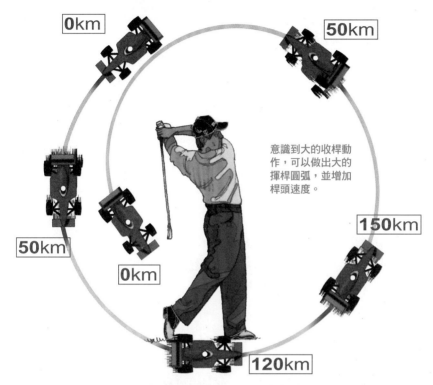

意識到大的收桿動作，可以做出大的揮桿圓弧，並增加桿頭速度。

0km 50km 50km 0km 150km 120km

的最低點擊球，以整體圓弧來考量，揮桿圓弧越大，桿頭速度也越快。結果，在擊球瞬間的前後速度也加快了。因此，我認為揮桿到收桿完成是絕對條件，而揮桿圓弧越大則越有利。

雖然是低彈道，卻也能產生飛球距離，重點是要有桿頭速度。如果球本身缺乏前進力，球會失速，無法產生飛球距離。

在擊出好球，或有正確的方向性之前，如果不能給予球本身足夠的推進力，根本沒有意義。所以，必須先練習最大圓弧的收桿（Finish）。至於方向性或控制擊球（Control shot）的課程，接下來才會說明。

長鐵桿的學習課程Lesson2

飛球距離的控制以調整握桿位置爲主。

使用長鐵桿擊出不同的距離時，我很單純地改變握桿的位置來調整。一般用5號鐵桿的長度來握3號鐵桿，飛球距離當然會縮短。反之，若握桿的位置比平常長，接近握桿末端，則可增加飛球距離。

以前有一段時期，我的握桿位置是固定的，我都用揮桿速度或球的位置來調整飛球距離。但是，這種方法需要憑直覺，在重視成功或然率及重現性的高球技術中，總覺得有點不對勁。而且，**使用長鐵桿的絕對條件是揮桿到底，所以揮桿最好不要有太多變化，可以提高成功或然率。**

調整握桿位置的好處，是在「靜」的瞄球階段，看到調整的結果，便可事先縮短握桿位置的長度，以算出大約的飛球距離。

以我來說，如果握桿位置縮短2公分，大約會減少5碼的距離。那麼，如果想減少20碼，是不是得握得更短……？答案是否定的。換小1號球桿就有10碼的差距，根本不必用同1支球桿以機械性動作擊出各種不同的距離，換支球桿比較實際。

球桿握短一點，當然會改變身體和球的距離。握桿位置短的球員，就會靠近球。我不贊成保持同樣的距離，只以身體前傾角度或揮桿方法來調整飛球距離的作法。因此，這時候也一樣，單純在「靜」的瞄球階段調整，其成功的或然率應該比憑直覺調整時較高。握短一點就站近一點，這就是最單純的作法，而且還能確實地控制距離。

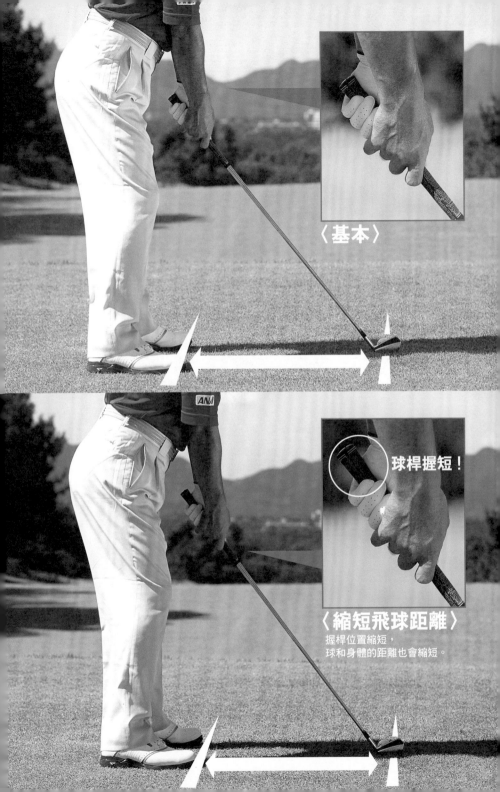

〈基本〉

球桿握短！

〈縮短飛球距離〉

握桿位置縮短，
球和身體的距離也會縮短。

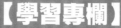

球桿組合的選擇

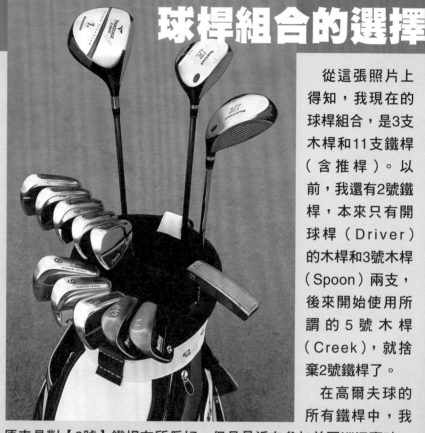

從這張照片上得知，我現在的球桿組合，是3支木桿和11支鐵桿（含推桿）。以前，我還有2號鐵桿，本來只有開球桿（Driver）的木桿和3號木桿（Spoon）兩支，後來開始使用所謂的 5 號 木 桿（Creek），就捨棄2號鐵桿了。

在高爾夫球的所有鐵桿中，我原來是對【2號】鐵桿有所偏好，但是最近在參加美國巡迴賽時，發現會產生一些問題。

最大的原因，就是美國的球場很容易讓球陷入草叢中，我很難用2號鐵桿擊出高彈道的球，並且讓球乖乖地落在旗桿邊……。這種鐵桿原本在日本的球場上使用，並沒有太大的問題，可是在美國卻不然。改用5號木桿可擊出彈道較高、落地就停止滾動的球。

所以，我的球桿組合，目前最長的鐵桿是3號。但是以最近的情況來看，有些職業球員連3號鐵桿也捨棄不用，可見得長鐵桿真的是非常難打的球桿。請大家也要依據自己的實力，選擇適合自己的球桿組合。

利用1支球桿
分別擊出±5碼的距離，
就能有效地提高

第1章‧PART2〈中鐵桿篇〉
攻上果嶺的幅度!!

我使用中鐵桿的情況，
剩餘距離大概是
從150碼到180碼的
範圍。在18洞中，
打完這段剩餘距離的狀況很多，
總之，若能攻略這段距離，
一定可以獲得較好的成績。
我所建議的攻略重點，
就是使用同1支球桿
自在地擊出不同距離。
攻佔果嶺的幅度增加，
將更容易經營你的球場戰略。

眼觀伊澤的高球世界

中鐵桿後方〈71〉

號數別揮桿大解析！▼7號鐵桿後方

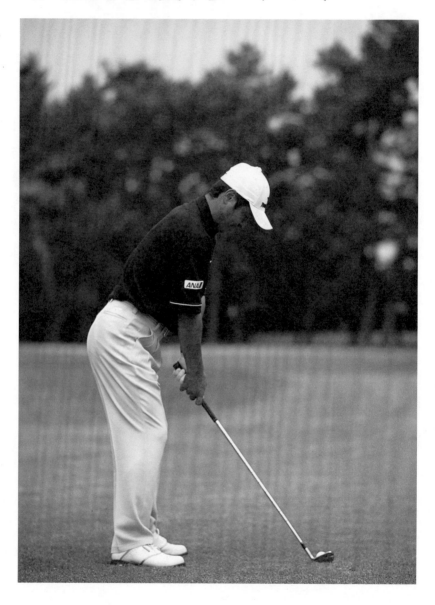

右腳的根部（大腿股關節）偏移。

這張照片從後方可以看出，開始上桿時，右腳的股關節略偏右移。這就是以整隻右腳抵住扭轉力量的證明，如果腰部擺動又扭至背部，腿根就不會偏移。

**這就是
重點**

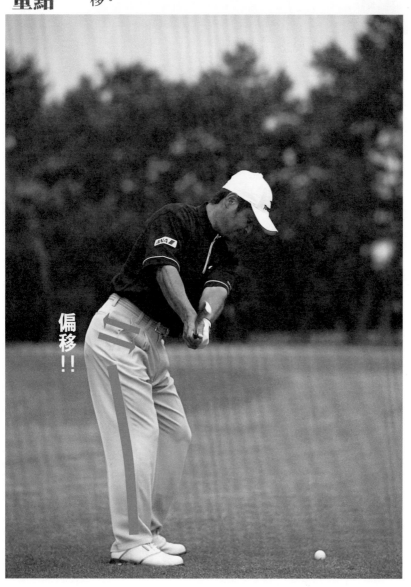

偏移!!

在這個時間點完成下半身的扭轉！

球桿還沒有到達揮桿頂點的位置。但是最好在這個時間點完成下半身的扭轉動作。接著，再繼續做出上半身的扭轉，就可以產生極有效率的扭轉差。

這就是重點

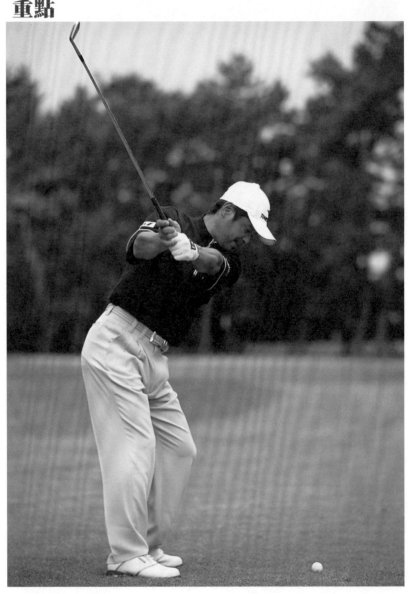

注意右手肘的位置！

這是揮桿頂點的照片，桿面開成45度的角度，右肘的位置也很好。如果右肘夾得太緊，揮桿頂點的位置會偏低，一定要注意。

**這就是
重點**

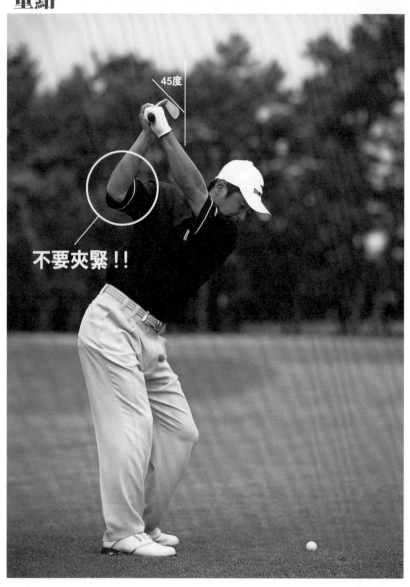

45度

不要夾緊！！

腰部的方向線已逐漸返回方正位置。

這就是重點

當球桿還位於高處，但是腰部的方向線已經與飛球的方向線形成方正式，這就是以下半身引導開始回轉動作的證明。能不能讓開始上桿的扭轉差發揮效果，全看回轉動作有沒有做好。

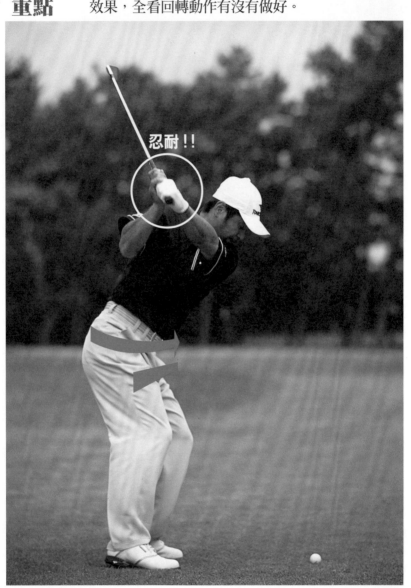

忍耐！！

右肩前傾，起因於身體右側沒有空間。

**這就是
重點**

在這個位置，腰部的方向線已經呈現開放式。總之，以扭腰下揮桿時，身體右側就產生足夠的空間讓右肘通過。如果沒有空間，右肩容易向前傾。

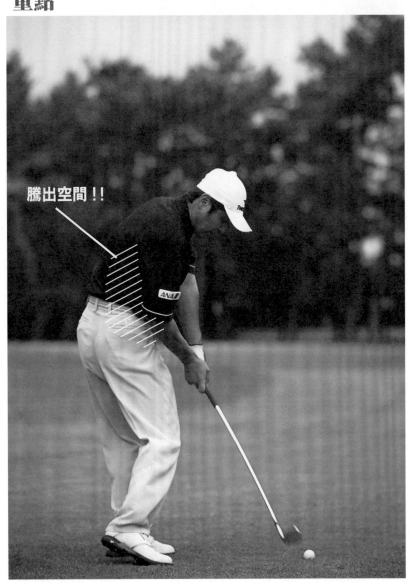

騰出空間！！

沒有產生桿面旋轉。

這張照片證明我在揮桿時，並沒有產生桿面旋轉（Face rotation）。雖然照片上看不到在這個位置的桿面動作，但是這表示左手背並沒有指向地面。

這就是重點

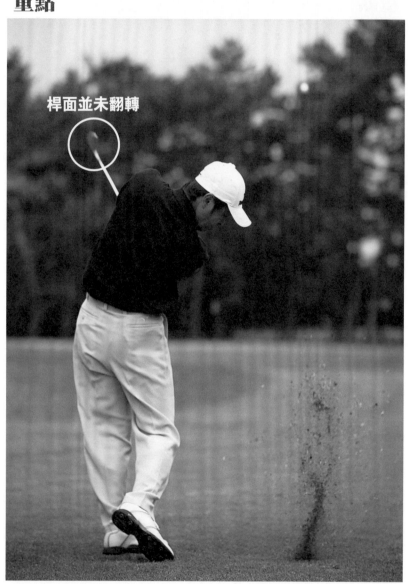

桿面並未翻轉

注意左腳底不可以露出。

在江連教練的指導下，我設法改善下半身不穩的毛病。看以下這張照片，注意的重點是在送桿時，左腳底不可露出。在剛開始時，如果這麼做，會感覺左腳內側的肌肉非常酸痛……。

**這就是
重點**

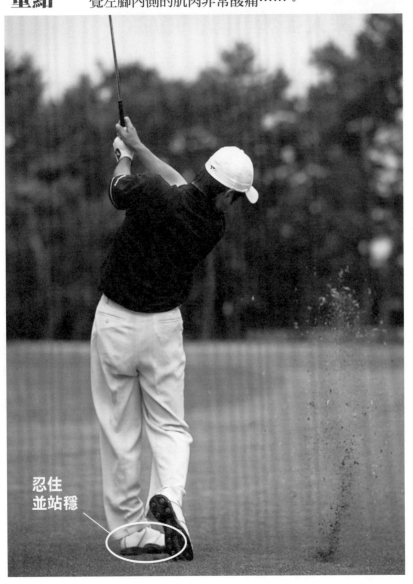

忍住
並站穩

中鐵桿正面〈71〉

開始上桿的啟動盡量向外側大幅度地舉起，很容易擺出左肩深入揮桿頂點的位置。

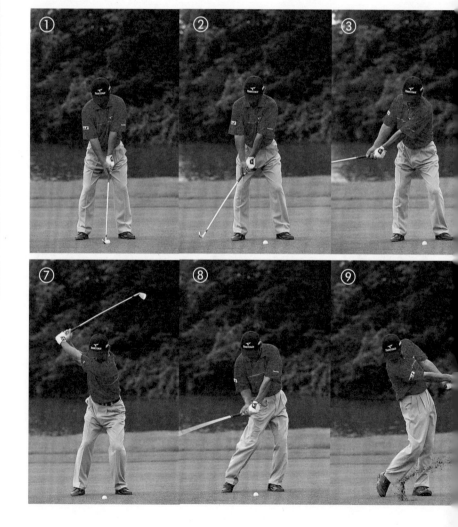

我在擊球時，盡量延遲曲腕（Cock）動作。並非提早曲腕（Early cock）好不好，**而是為了想揮出大的桿頭圓弧，握把尾端自然地拉遠身體，無意中延遲了曲腕。**其結果使得左肩深入（⑥），很容易做出大扭轉差的揮桿頂點姿勢，這也就是我的開始上桿（②～⑤）基本理論。

從正面的照片，應該可以清楚地看出扭轉程度。在揮桿頂點的位置，球桿雖然沒有與地面平行，但是從球員背部的衣服皺褶，就能了解上半身有足夠的扭轉度。

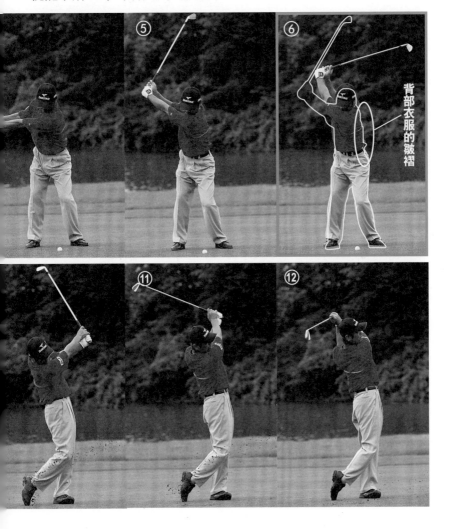

中鐵桿前方〈6I〉

身體左側不要伸直，
固定頭部的位置。保持頸根
爲揮桿軸心的意識。

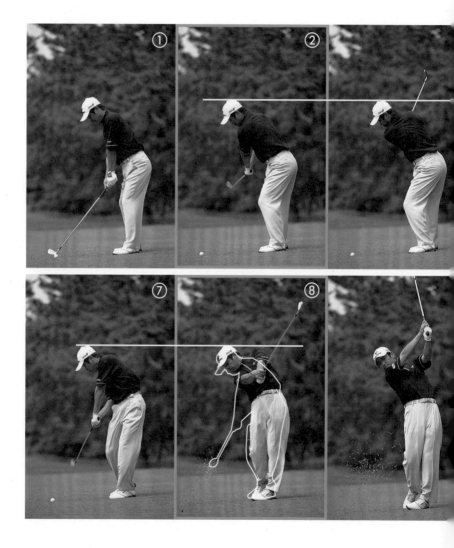

請注意前傾角度和頭部的位置。比較（②）的位置與即將發生擊球瞬間之前的照片（⑦），頭部並沒有上下移動。這表示下桿到擊球過程中，身體左側並沒有伸直。

　　鐵桿是用來擊出球道（Fairway）上的球，即使略微上下移動，就會出現擊球頂（Top）或挖地等失誤。**必須保持頸根爲揮桿軸心的意識，揮桿時不改變身體的前傾角度。**送桿（Follow through）到收桿（Finish）（⑧～⑫）時，自然會把頭部抬高。

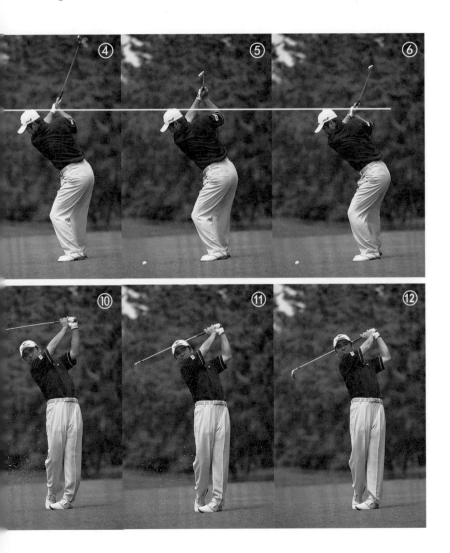

中鐵桿背面〈71〉

沒有必要在揮桿頂點時
使得桿身和地面平行。

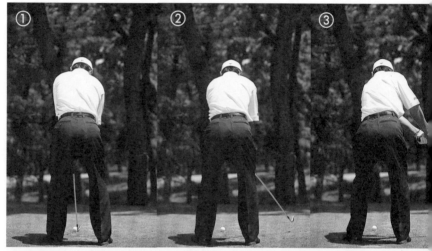

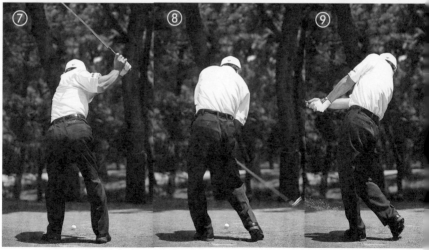

請看從背面的照片，就可了解下半身的扭轉程度。這就是以頸根為揮桿軸心，而扭轉身體的情形。用照片來說明，到（④）完成下半身的扭轉，（⑤）以後是上半身的扭轉。以下就是重點，以頸根為軸心扭轉時，如果在揮桿頂點的位置，軸心朝飛球線方向傾斜，一切就前功盡棄了。

　　只要上半身有足夠的扭轉，即使球桿的桿身並未與地面平行，也可認定已完成了揮桿頂點姿勢。若要迫使桿身和地面平行，則有破壞身體平衡之虞。

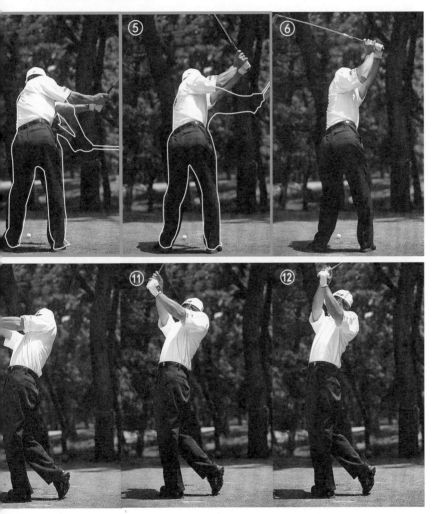

中鐵桿的學習課程Lesson1

並沒有對應左曲球或右曲球的站姿方向變化。也就是說，站姿與擊球方向應保持方正形。

擊出不同的球路時，我的雙腳不會刻意站成開放式或關閉式。通常只是與我的目標點保持方正形（略微關閉式，卻是方正式的瞄球姿勢），其他如球位或擊球的距離感都不變。

目標當然是旗桿。擊球時，若想打左偏球（Draw ball），則瞄球的目標點為旗桿的稍微偏右，打右偏球（Fade ball）時，則稍微偏左。看插圖就能了解只是目標點不同，基本上還是方正式的瞄球姿勢。實際上在擊球時，**想要打左偏球或右偏球，結果揮桿軌道發生變化，因而擊出不同球路的球**。我是以「想擊球」的意願，擊出不同球路的球。

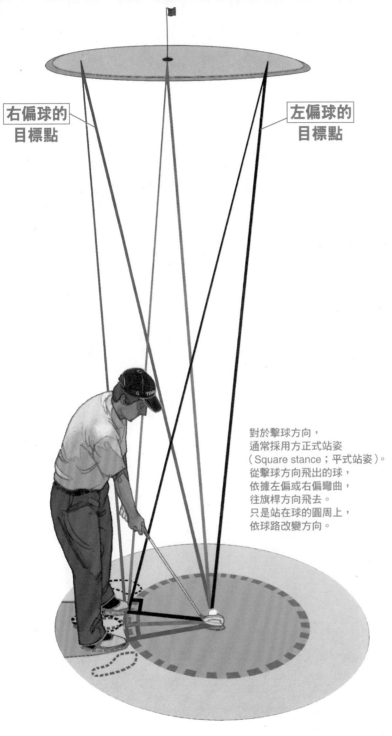

右偏球的
目標點

左偏球的
目標點

對於擊球方向，
通常採用方正式站姿
（Square stance；平式站姿）。
從擊球方向飛出的球，
依據左偏或右偏彎曲，
往旗桿方向飛去。
只是站在球的圓周上，
依球路改變方向。

從飛球線前方觀察的情況，看起來是關閉式、開放式站姿，這是因爲擊球方向不同。

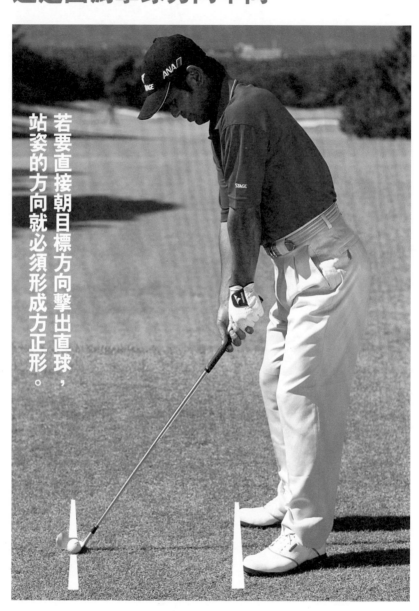

若要直接朝目標方向擊出直球，站姿的方向就必須形成方正形。

請比較這三張照片。每一張照片的站姿各有不同。有開放式，也有關閉式。但是，在我的意識中，或者瞄球的感覺是沒有任何變化的。

　　在呈現關閉式站姿的照片中，對於目標方向則是因為考慮到往右側擊出，所以球路是左偏球。即使同樣要瞄準旗桿，打左偏球或右偏球，站姿略有不同。

　　若想打左偏球，站姿就要向右。揮桿時，球往目標方向的右側飛出。絕不能以球位或桿面的方向來調整左右，**往你面朝的方向揮桿的結果，球會往目標方向的左邊或右邊飛出。這不是擊球的方法論，而是以面對的方向來決定擊球而已。**

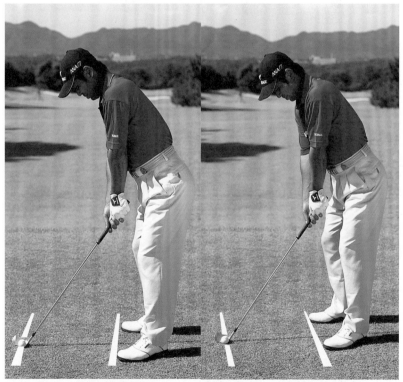

對應目標方向，若想以左偏球擊出，
站姿必須是向右的位置。

對應目標方向，若想以右偏球擊出，
站姿必須是向左的位置。

中鐵桿的學習課程Lesson2

以1支球桿分別打出±5碼的距離。

在長鐵桿的課程中也曾經提過，若想以1支球桿打出不同的飛球距離，我是採用調整握桿長度的方法。

〈＋5Y〉

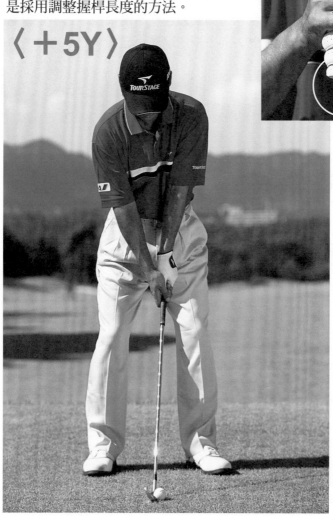

握住球桿末端的最底限，球的位置與平常相同。

使用中鐵桿時，由於起點到旗桿的距離較短，需要取得更正確的打擊距離。具體而言，應該以±5碼的距離調整。詳細的區分方式，我是**以調整握桿位置和設定球位，兩種方法來控制。**

例如，僅縮短握桿的長度，距離若不能控制在－5碼的範圍時，不妨把球稍微移向中間（靠右腳），可以再縮短距離。如果能以1支球桿打出前後不同的距離，擊球時的經營管理範圍，將會大幅度地增加。

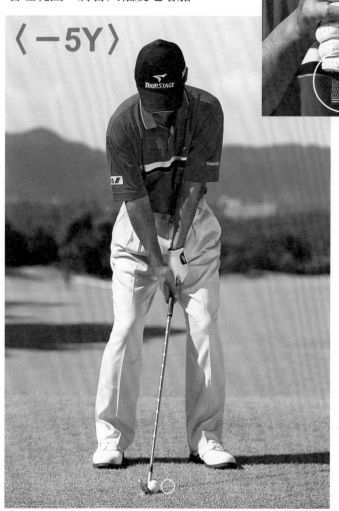

〈－5Y〉

縮短握桿的長度，把球位略向中間移動。

若能擊出不同的飛球距離，就可加強經營管理的能力。

請先觀察大照片。實際上用1支球桿打出不同距離的情況。再以4張連續照片來觀察其中的差異，各自的收桿位置不一樣，由於意識中〈輕一點〉或〈全力揮桿〉的力道不同，揮桿也會產生變化。**結果使得揮桿速度不一樣，但並非有意識的改變，純**

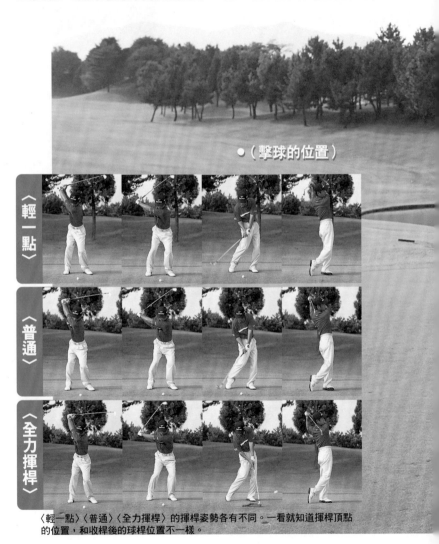

● (擊球的位置)

〈輕一點〉〈普通〉〈全力揮桿〉的揮桿姿勢各有不同。一看就知道揮桿頂點的位置，和收桿後的球桿位置不一樣。

粹是以握桿長度和擺球位置來調整。

在使用方法上，例如旗桿在果嶺後方，就以〈全力揮桿〉的距離擊球。因為在這種狀況下，千萬不能夠打過頭，以免球穿越果嶺飛至後面的草叢區。所以，必須選用絕不會超過旗桿位置的球桿擊球。如果使用大1號的球桿，以普通的揮桿方法擊球，萬一碰巧擊出高飛球就危險了。這種思考方式，就是我所謂的擊球經營管理（Management）。

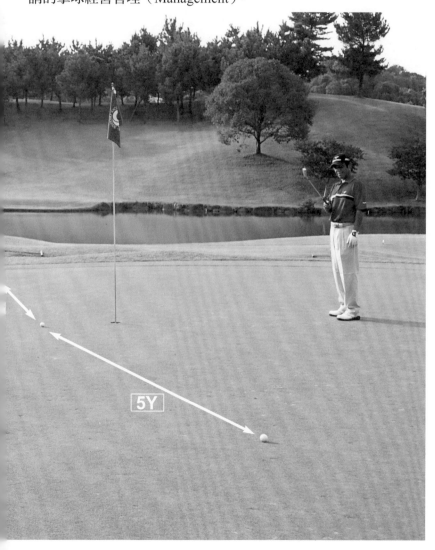

中鐵桿的學習課程Lesson3

球桿的長度較短，
擊球瞬間自然會變成下壓擊球。

「鐵桿在擊球瞬間，應該以下壓式擊球（Down blow）為基本。」這是我的想法，這個意思是，並不是在揮桿時，刻意做出下壓擊球，而是因為球桿本身的構造。

構造即是指**球桿的長度**，無論是長鐵桿或短鐵桿，其揮桿方式是一樣的。不過，**因為較短的球桿，入射角會變成銳角，自然會成為下壓式擊球。**

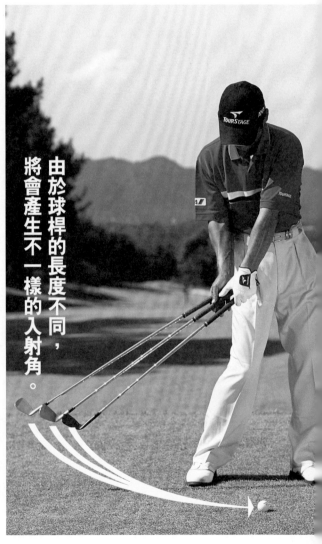

由於球桿的長度不同，將會產生不一樣的入射角。

在照片中，同時拿3支球桿，顯示中鐵桿的長度較容易形成銳角的情形。

　　另外，並不是會有「長鐵桿是否容易刮草皮（Turf）？」的問題，由於球桿較長，其入射角較小，因此應該不會造成「刮草皮」。即使有意識地下壓擊球，理論上入射軌道的角度並不會太大。不知各位是否能了解？

擊球瞬間的形象

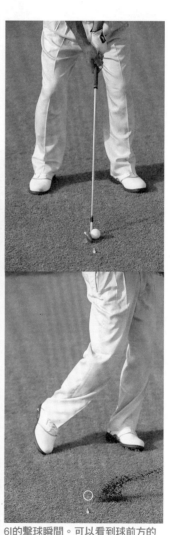

6I的擊球瞬間。可以看到球前方的草皮被刮掉的情形。

選手和桿弟的關係

照片中左邊那一位是我的桿弟前村直昭君（小直）。我和他很早就認識了，當時我正在美國參家小型巡迴賽。有一天，我在常去光顧的那家日本料理店遇到了他（笑）。真的呀！當時，前村君就坐在我旁邊，我們聊得非常投機。事隔多年，我回到了日本，正想找一位桿弟，我馬上想到了他，「打通電話給小直看看……」。

我和他的交情之深厚，遠超過桿弟和選手的關係，宛如兄弟般的手足之情（小直比我小一歲）。在比賽中，我們經常會出現「今天想吃甚麼？」之類與高球無關的對話，氣氛輕鬆愉快（笑）。

到目前為止，他在我的高球生涯中，扮演著不可缺少的重要角色。今後，也想以兩人三腳的合作模式，共同奮鬥下去。但願我們共舉海外大獎的日子早日來臨。藉此機會，向他說一聲：「小直，謝謝你一直以來的照顧！」

使球滾至旗桿邊緣

靜止不動的球桿！
重點在於
距離感和方向性。

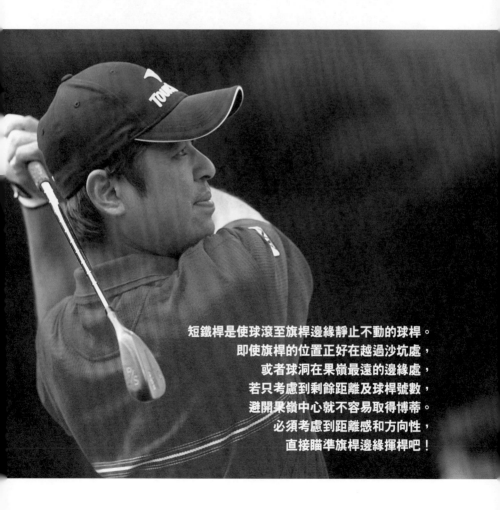

短鐵桿是使球滾至旗桿邊緣靜止不動的球桿。
即使旗桿的位置正好在越過沙坑處，
或者球洞在果嶺最遠的邊緣處，
若只考慮到剩餘距離及球桿號數，
避開果嶺中心就不容易取得博蒂。
必須考慮到距離感和方向性，
直接瞄準旗桿邊緣揮桿吧！

眼觀伊澤的高球世界
短鐵桿正面〈PW〉

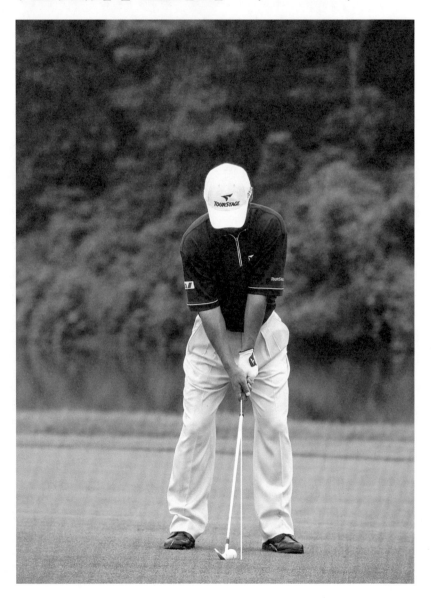

擺出手位優先的瞄球姿勢。

這就是
重點

鐵桿的長度越短，球的位置也會往右腳方向靠近。但是，基本上在瞄球時，雙手的位置是不變的。因此短鐵桿（Short iron）的瞄球，自然會擺出手位優先（Hand first）的姿勢。

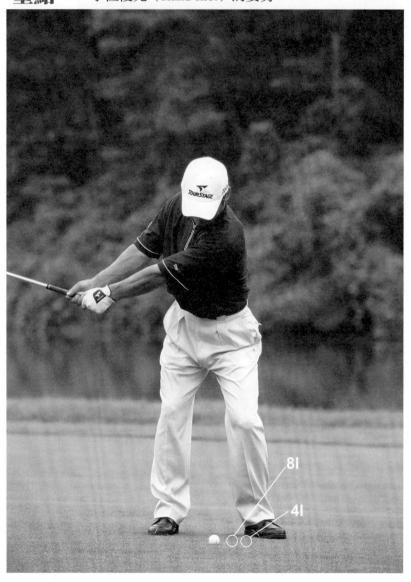

8I

4I

左肩若充分扭轉，就能完成揮桿頂點姿勢！

短鐵桿並不是打遠距離的球桿。因此，只要肩膀充分地扭轉，就能完成揮桿頂點姿勢。我認為比照片中更誇大的扭轉姿勢是不必要的。如果想要擊出更遠的球，就換支較長的球桿吧……。

這就是重點

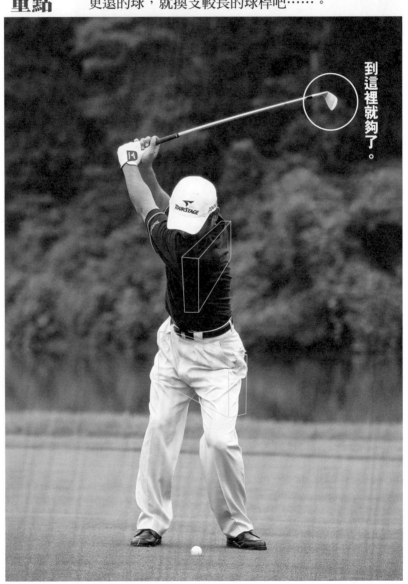

到這裡就夠了。

球桿會以銳角軌道往下揮。

若手持所謂的短球桿，也就是桿身長度較短的球桿，從回轉點到擊球瞬間，桿頭軌道會呈現銳角狀態。用扭腰引導下揮時，由於上半身延遲回轉，所以能夠蓄勢揮下球桿。

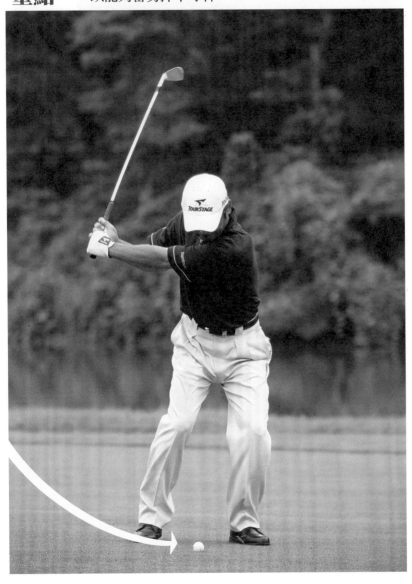

身體左側必須保持柔軟有韌性。

這就是重點

請注意左腳的膝蓋並沒有伸直！下半身的動作宛如彈簧一般地柔軟，站穩並保持與右膝相同高度。如果上下移動，可能會在擊球瞬間刮掉一大塊草皮（Turf），反而只輕觸到球的頂端（Top）。

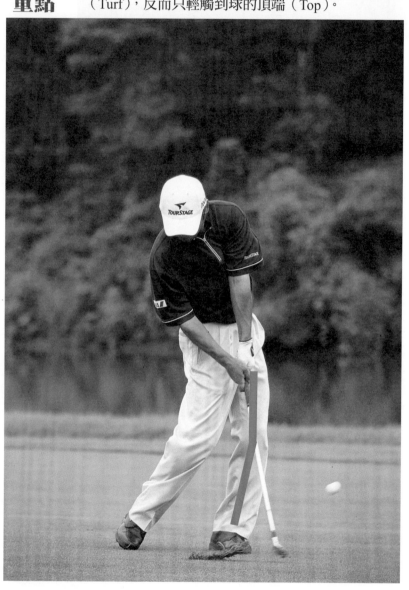

沒有產生桿面旋轉。

連續觀察P110及本頁的照片，就可以了解從擊球瞬間到送桿的過程中，沒有發生桿面旋轉（Face rotation）。打短鐵桿最重要的是保持方向性，所以必須注意桿面再擊球。

**這就是
重點**

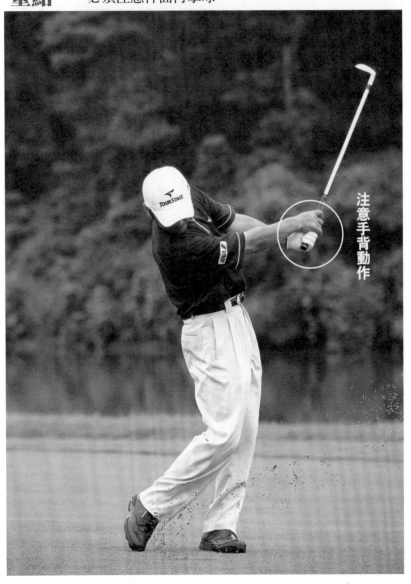

注意手背動作

下半身必須保持穩定。

在這張照片的位置，如果下半身的動作是左腳底露出，則表示腳部動作（Foot work）做過頭了。以前，我也會發生腳底稍微外翻的現象，但是最近正努力改善中。

**這就是
重點**

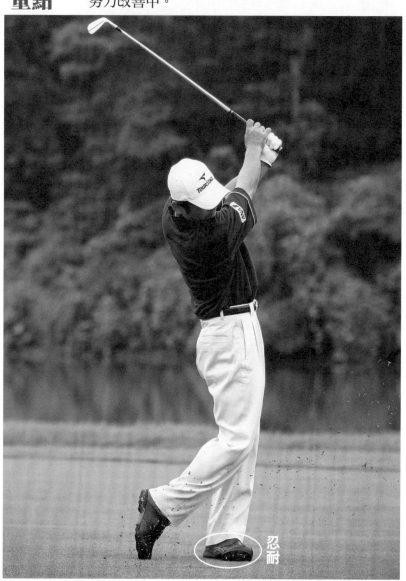

忍耐

收桿時並不需要揮桿到底！

雖然揮桿弧度可以更大，但是這支球桿並不是用來揮打遠距離，因此不需要更大的揮桿圓弧。最重要的是，在自己可以控制的範圍內揮桿。

**這就是
重點**

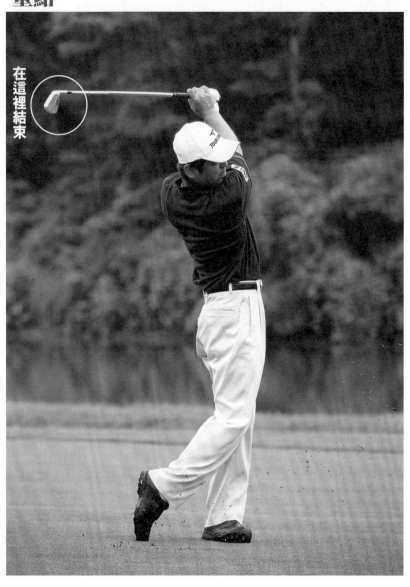

在這裡結束

短鐵桿前方〈91〉

請注意觀察左膝的動作！
從下揮桿到擊球瞬間，
應保持左膝的高度不變
來揮桿。

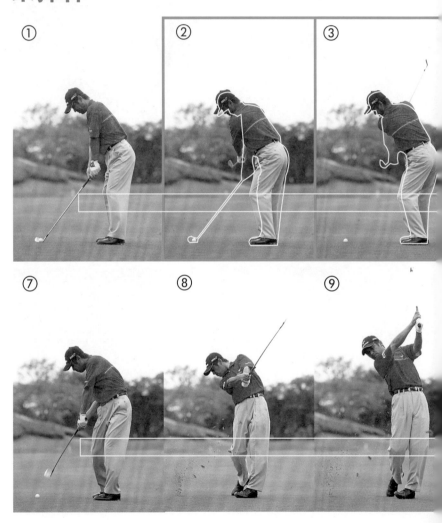

① ② ③

⑦ ⑧ ⑨

短鐵桿並不是揮打遠距離的球桿，而是憑距離感將球正確地擊往目標處的球桿。保持擊球的安定性，最重要的是穩定下半身的基盤。

　　穩定下半身的重點之一，**就是揮桿時不要改變腰部的高度**。在開始上桿（②～④）扭腰時，膝蓋的位置雖然會前後移動，但是不會上下移動。從回轉點到擊球瞬間，也只能前後移動，上下保持不動。這是穩定下半身的重點。

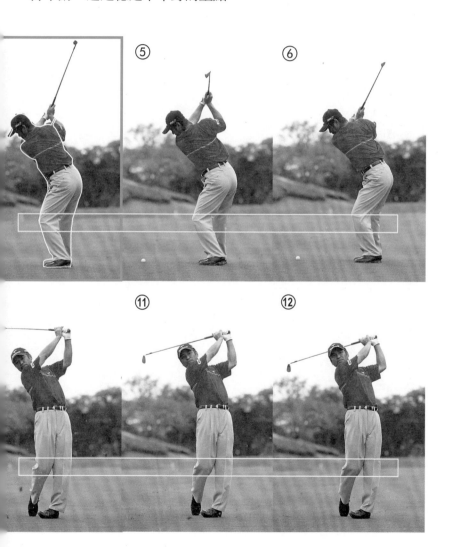

短鐵桿後方〈PW〉

減弱右腳踢地的程度，
若能抑制下半身的動作，
就比較容易控制揮桿。

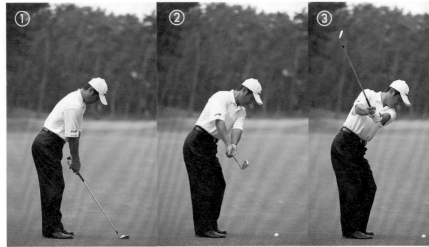

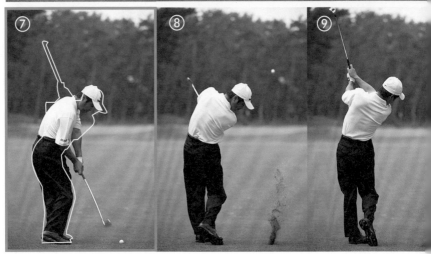

從回轉點到擊球瞬間，我連結這一系列的回轉動作，右腳就會踢地。在這裡並不是要討論這個踢地動作的好壞，而是要請各位注意的重點，就是**打短鐵桿時，這種踢地動作並不大，會變小。**

　　以長鐵桿揮桿的第一目標是盡量揮桿到底，但是短鐵桿的目的是控制揮桿，因此下半身的動作也會變小。各位在使用短鐵桿時，也請注意盡可能不要搖晃下半身。

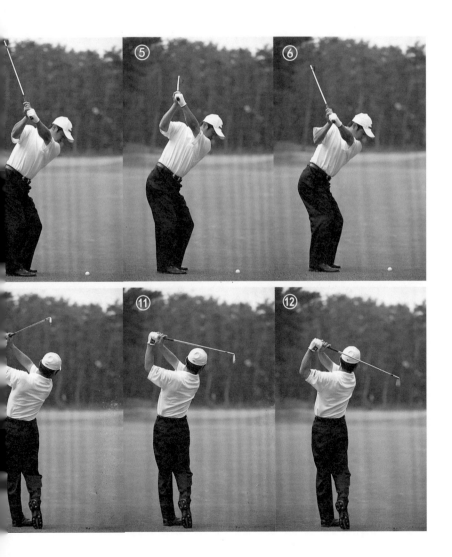

短鐵桿背面〈9I〉

不變的是，使身體
產生扭轉動作來擊球！

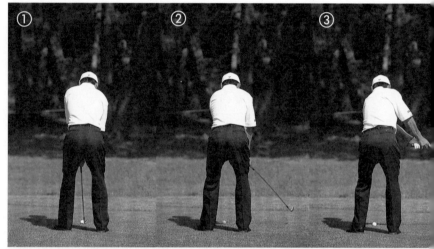

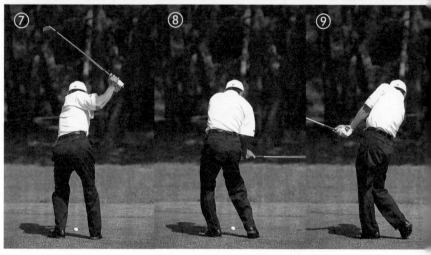

以下是打短鐵桿的背面連續照片，我希望各位看清楚的重點，即使是打短鐵桿，**上半身與下半身還是一樣要產生扭轉動作。**

　　一旦擊球距離短、球桿長度也短，揮桿的幅度就會縮小。但是，揮桿幅度變小與有沒有扭轉動作無關，即使揮桿幅度變小，還是一樣要扭腰。如果想用雙手控制，反而容易打歪。因為是打短鐵桿，更需要有扭腰、轉動身體動作的意識。

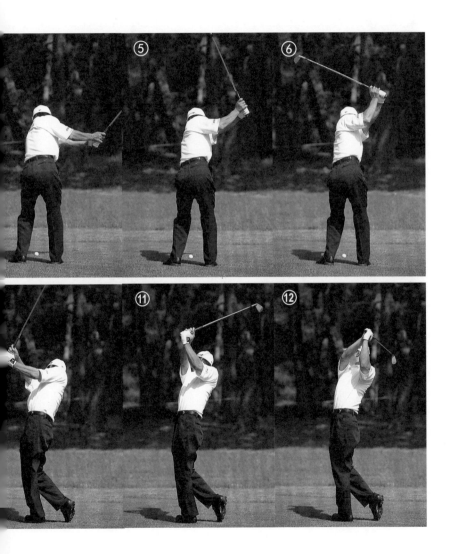

短鐵桿學習課程Lesson1

這不是揮桿到底的球桿！
揮桿時最重要的是具有這個意識。

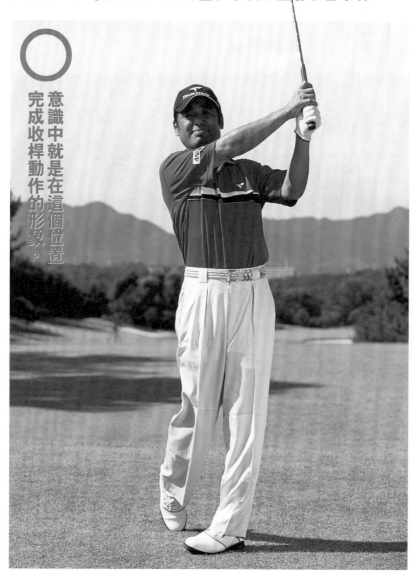

○

意識中就是在這個位置
完成收桿動作的形象。

在比賽中，會用到短鐵桿的機會不少。但是我幾乎不做全揮桿（Full swing）的動作。我打短鐵桿時，經常會控制球桿。

使用短鐵桿的目的，是要把球送至目標點。在全揮桿時，不容易控球，打偏的可能性很高，所以我不贊成，也沒有必要做出全揮桿。

各位也以**「控制擊球」（Control shot）的方法**來試試空揮桿。其揮桿動作應該不會太大。總之，如果有意識地控制，揮桿幅度自然就會變小。

揮長鐵桿時，需要很大的收桿動作，這是以飛球距離為優先考量的結果，和打短鐵桿的目的不同。注意保持揮桿姿勢的平衡感……，這就是不要揮桿到底的收桿動作。

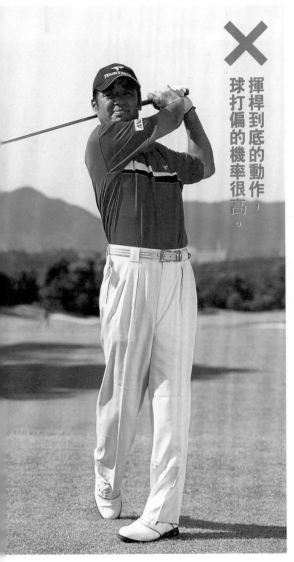

揮桿到底的動作，球打偏的機率很高。

短鐵桿學習課程Lesson2

畫出一條飛球軌道線
揣摩這個形象，
順著這條線擊球！

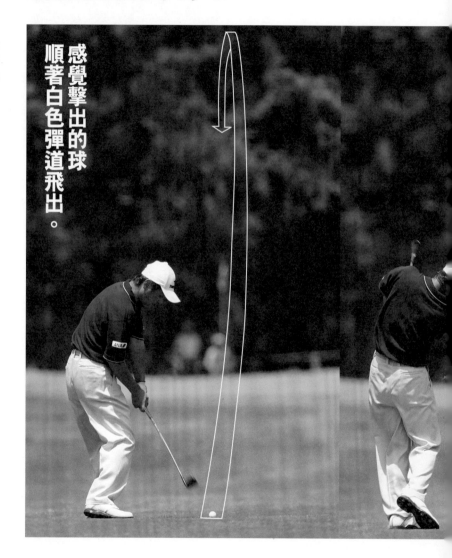

感覺擊出的球
順著白色彈道飛出。

把球送至目的地的球桿就是短鐵桿，無論其彈道高或低，只要能把球送到旗桿旁邊就可以了。

製造「送球」的形象。實際上，我所採用的方法，就是在飛球的彈道上拉出一條假想線。從球的後方，對準目標點的方向，用一條白線製造飛球彈道的形象。一旦開始瞄球，就沿著這條白色假想線擊球。擊出之後，若偏離這條線，球的落點一定會更遠。所以，控制擊球的意義，也就是不要做出全揮桿。

請各位也來試試用短鐵桿「**送球**」，以取代「**擊球**」的感覺。

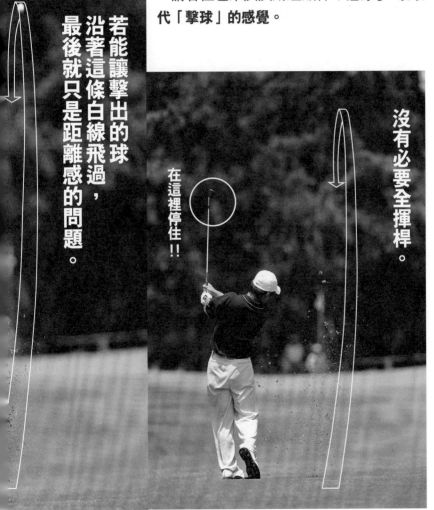

若能讓擊出的球沿著這條白線飛過，最後就只是距離感的問題。

在這裡停住！！

沒有必要全揮桿。

短鐵桿學習課程Lesson3

由於不做桿面旋轉
所以可提高其方向性！

在書中經常提到的「桿面旋轉」（Face rotation），我想在這裡詳細說明。

用簡單的名詞來解釋，就是**有無使用手腕動作**。不過，這個使用手腕的方法卻是一個重點。在揮桿過程中，配合身體的回轉和扭轉，手腕也會有因應的動作，但是**千萬不能反轉手背**。依照片來說明，在揮桿時，左手（手套）的手背並沒有指向地

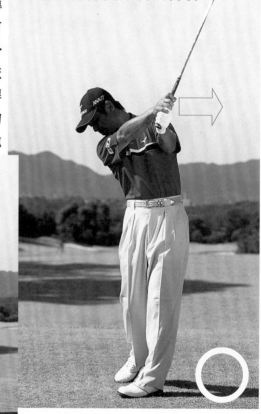

左手背朝向自己的背後，就是沒有桿面旋轉的揮桿。

面也不會指向地面。

　　產生桿面旋轉的揮桿，其結果剛好相反。送桿時（Follow through），手背會朝向地面，而桿面也會指向地面。

　　雖然，我並不是說絕對不能產生桿面旋轉！但是，**沒有桿面旋轉時，有較長的時間維持桿面方正，**因此可以提高方向性的準確率。希望擊球穩定、有較好方向性的球員，不妨檢查一下自己的桿面動作。

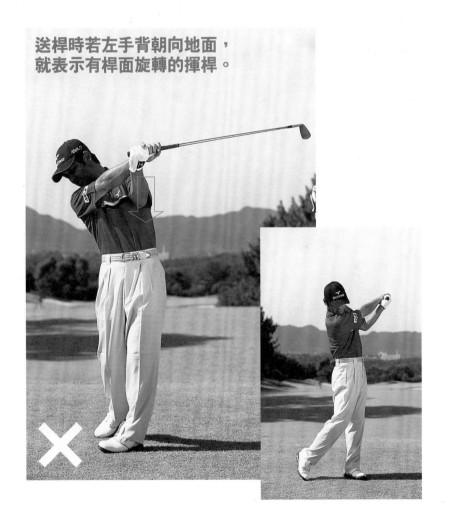

送桿時若左手背朝向地面，
就表示有桿面旋轉的揮桿。

以「區域」或以「點」
考慮擊球瞬間的差異！

　　有的人在揮桿時會產生桿面旋轉，所以在擊球瞬間，桿面回到方正位置的區域變得很狹窄。假如在這個時間點上，剛好以方正桿面擊到球，就可以擊出直球，不過這是或然率的問題。所以，

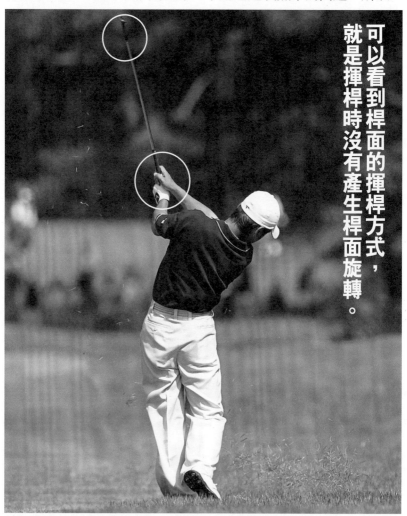

可以看到桿面的揮桿方式，就是揮桿時沒有產生桿面旋轉。

從後方觀察揮出球桿的情形，就能判斷有沒有產生桿面旋轉。

我認為正面擊球的區域越長越好。

　若正方擊球的區域較長，即使前後會產生些微誤差，仍能方正擊球，並且在擊球瞬間到送桿的過程中，也能以方正桿面送球。也就是說，**這種打法比較不會產生不必要的側旋（Side spin）。**

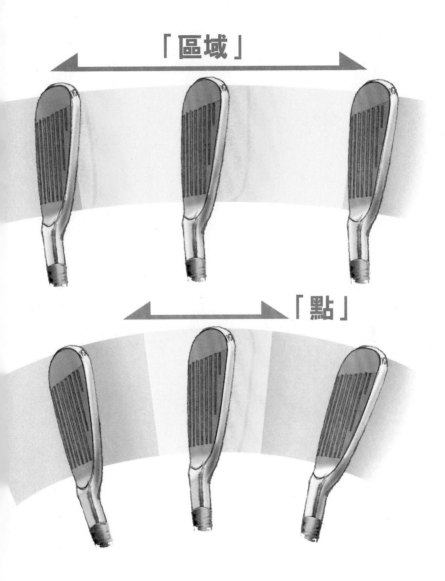

「區域」

「點」

【學習專欄】
我對鐵桿的堅持

　　我對鐵桿的想法是「甜蜜面（Sweet area）只要有1點就夠了」。同時，從操作性及揮桿性的觀點，我選用刀背式（Mussel back）而不是凹背式（Cavity）的桿頭，並非較易使用的緣故。另外還有一點小堅持，我的球桿握把是前後顛倒，因為我不喜歡在瞄球時看到白色文字。

在18洞中，可能只有開球台是
唯一平坦的擊球區域。
從第二桿以後，球道可能傾斜或落在長草區，
會發生各種無法預知的狀況。
總之，熟悉各種不同狀況的打法，
就是減少桿數的重要關鍵。

在球場上失誤連連，
是因為無法
判斷狀況。
第2章〈狀況篇〉
若熟悉不同狀況的打法，
對於你的高爾夫球技
必有幫助！

〈左腳位置較低〉

「不刮草皮」的方法在於瞄球姿勢！

I

在各種狀況下減少失誤的打法 ▼ 左腳位置較低

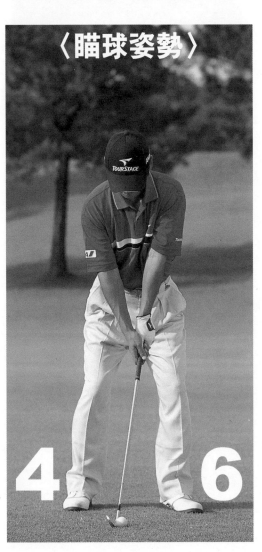

〈瞄球姿勢〉

不要抗拒傾斜，以重心偏向左腳的姿勢瞄球

當左腳位置較低，會發生近身處的球道較高，很容易刮到草皮（Turf）的狀況。

防止失誤的方法，首先在瞄球階段就應考慮到左右重心的分配。雖然會因球道的傾斜角度而不同，但是如果在擊球時重心沒有偏向左腳，那麼就不用再討論了。在右腳位置略高的情況下，重心若還維持在右腳，可能連我也會刮到草皮。

不要抗拒傾斜的感覺，將重心擺在左腳，**瞄球時以順著傾斜面的軌道揮桿**。這才是最重要的重點。

擺球時把球放在比平常靠右（靠右腳）約1個球的位置。

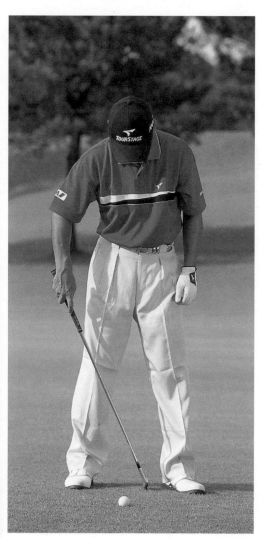

剛提到瞄球姿勢是把重心放在左腳。其次就是擺球的位置。當左腳位置較低時，最容易發生刮草皮的失誤，所以應該把球位稍微挪向靠近右腳處。

把球擺在比平常稍微靠近右腳的位置，**剛好就可以在球桿軌道的最低點打到球**。如果擺球的位置和平常一樣，則會因為右腳側的球道較高，在擊球前先打到近身處的草皮。所以，應該如照片所示，把球擺在比平時靠右（靠近右腳）約1個球的位置。

以平常的球位爲基準，向右移1個球的距離！

〈左腳位置較低〉　　　　　　　　　　Ⅲ

站姿一旦與身體的傾斜面平行，腰部和雙肩的重心均會偏左。

　　前面已經說明過重心放在左腳。以這一點為基礎，再來考慮上半身的左右平衡問題。

　　以下的兩張照片，雖然站姿都是以左腳為重心，○這張照片的上半身是順著身體傾斜面站立。×這張照片的重心雖然放在左腳，但是腰線和肩線的方向卻與身體的傾斜面相反，一看就知道平衡感不好。

　　是的！重心偏左並不是只有左腳而已，**應考慮到瞄球姿勢的整體平衡，最重要的是順著身體的傾斜面站立。**×這張照片的姿勢，感覺好像會刮到草皮吧……？

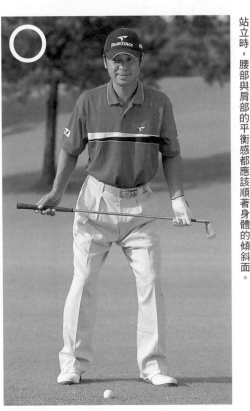

站立時，腰部與肩部的平衡感都應該順著身體的傾斜面。

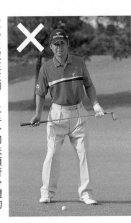

重心只放在左腳，上半身卻未順著身體的傾斜面，就沒有意義了。

從重心放在左腳的瞄球姿勢開始，重心不往右側移動再舉起球桿。

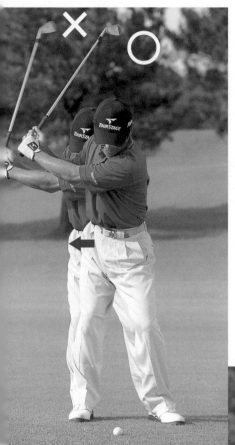

重心向右移動，腰部也會向右移動。

P130～132的重點，是瞄球姿勢的「靜」態課程。從這裡開始談實際揮桿的「動」態課程。應注意的是開始上桿（Take back）的重心移動。

在左腳位置較低的情況下，特地以重心放在左腳的姿勢瞄球，直到開始上桿時，若又把重心移回右側就沒有意義了。下揮桿（Down swing）時，必須把重心移至左腳才能擊球。最好在一開始就不要把重心移向右側，只要單純揮桿擊球。

當左腳位置較低，上桿時重心不要移右，直接扭腰。

可以看出左膝在擊球瞬間並沒有伸直。

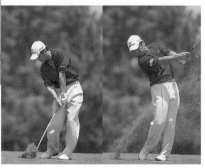

〈左腳位置較高〉

I

切忌沿著地面的傾斜面站立！相較之下瞄球時最好把重心放在左腳。

在傾斜地瞄球，不一定要順著傾斜面站立。 在左腳位置較高的情況下，我瞄球時的重心分配則與傾斜面剛好相反。

左腳位置較高的情況，假設瞄球時把重心放在右腳吧。開始上桿時輕鬆容易，但是從回轉點到擊球、送桿的階段，萬一沒有意識到重心必須左移，就有可能演變成挖起式打法。為什麼呢？因為一開始左腳的位置就比較高，由於重力的關係，重心左移應該比較困難……。

我的平衡方式，是事先把重心放在擊球的方向，也就是左側。這麼一來，下半身在擊球瞬間不會搖晃，也比較安定。

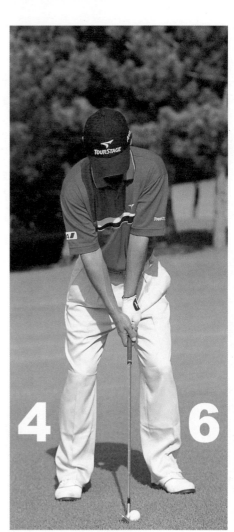

左右均衡，或重心偏左的姿勢。

嚴禁重心向右側移動！
揮桿頂點的位置精簡而剛好。

在左腳位置較高或壓低的傾斜地面，揮桿時不要使用下半身的動作，就可以減少擊球瞬間的失誤。只要擊到球並不難，但是考慮到再現性・或然率時，以不習慣的平衡狀態揮桿，很可能在擊球瞬間產生誤差。結果，旋轉（Spin）量改變了，球的高低差也不穩定。

開始上桿時，如果重心向右移動，很可能在下揮桿時發生重心極端左移的毛病。擊球時**意識到不使用下半身，可以產生較精簡式（Compact）的揮桿頂點（Top of swing）姿勢，不至於揮桿過大，桿頭的入射角也較安定。**

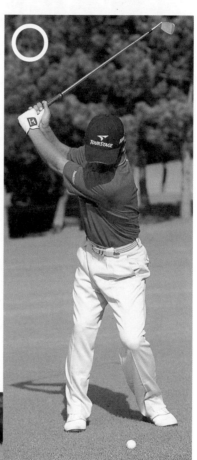

重心沒有向右移動。揮桿頂點也可以變得較精簡。

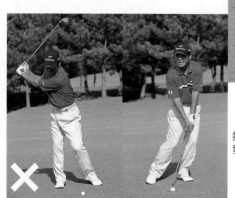

如果重心向右移動，反而容易發生重心極端左移動的毛病。

〈左腳位置較高〉 Ⅲ

避免飛球偏向左邊，可以改拿大1號的球桿，注意不要揮轉球桿面。

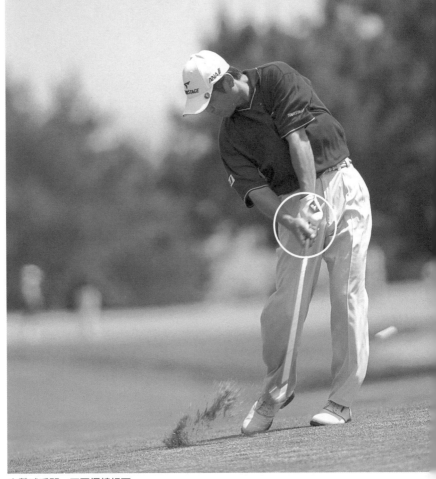

在擊球瞬間，不要揮轉桿面。

左腳位置較高的情況，大概很容易擊出偏左的球。由於身體的左側較高，身體的轉動很容易受阻，桿面會產生揮轉（Turn）。桿面揮轉的結果，使得球往左曲旋轉，並飛向左邊。

　　如果想在傾斜地做出全揮桿動作，很容易變成重心放在右側，或在身體失去平衡的狀態下擊球，所以首先要採用精簡式揮桿（Compact swing）。但是，精簡式揮桿會縮短飛球距離，所以，最好換大1號的球桿，即可輕鬆揮桿。請記住，**用大1號的球桿及採取精簡式揮桿**。收桿的位置自然也會變得精簡。

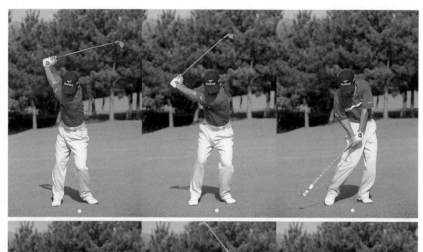

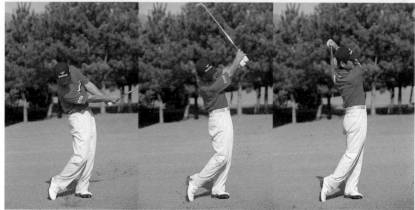

用大1號的球桿，即可輕鬆揮桿。由於擊球方向的球道較高，
自然會刮到一點草皮。收桿也呈現較精簡的形象。

〈前端位置較低〉 I

一邊握張雙手調整動作，同時調整膝蓋的彎度，降低重心。

一邊握張雙手，一邊調整球和身體的距離感。

前端位置較低的狀況，球落在比腳尖更低的位置。所以最重要的是，在瞄球階段就得對應這個高低。

我向各位推薦的方法，就是一邊握張雙手（Waggle）來調整動作，一邊調整球和身體的距離。主要是膝蓋的彎度比正常大，以降低重心來調整。這時候的重點，不能改變身體的前傾角度，**球和身體的距離感必須以膝蓋的彎曲度來調整**。前傾角度一旦改變，揮桿姿勢也會跟著改變，使得揮桿更加困難。

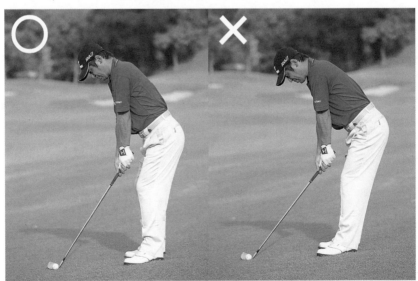

不改變前傾角度，只調整膝蓋的彎曲度。　　不改變膝蓋的彎曲度，而以前傾角度來調整。

在擊球瞬間若挺直上半身就會打不到球。應在維持前傾角度的狀態下，奮力揮桿！

　　揮桿的重點是，**能否在不改變球和身體的距離下擊出球**。由於球的位置和自己所站的位置有高低差，所以即使距離感稍微改變，就會發生擊到球頂（Top）或刮到草皮的失誤。

　　保持瞄球時的前傾角度，揮桿時注意別讓上半身挺直就可以了。只要保持前傾角度，就能應付前端較低而陡的坡地，球桿的入射角度也會安定。

　　「擊出遠球吧！」的意識，必然會使出多餘的力道，使得上半身挺直。若擔心能不能打到果嶺，不妨拿大1號的球桿來對應。

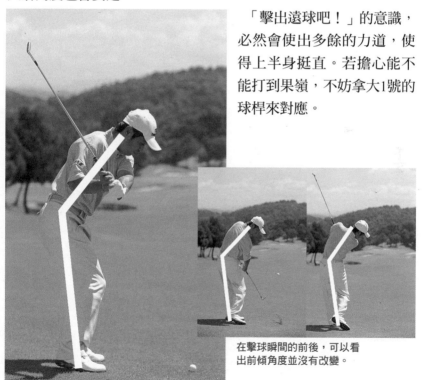

在擊球瞬間的前後，可以看出前傾角度並沒有改變。

〈前端位置較低〉　　Ⅲ

重點是揮桿過程中，
膝蓋必須維持在一定的高度！

在P139所介紹的是不改變前傾角度，防止上半身挺直的課程。在這裡就談談下半身動作的課程。當前端位置較低時，**在揮桿過程中，下半身的重點是不要改變膝蓋的高度。**在下揮桿到擊球瞬間，應保持膝蓋的高度不變，在送桿到收桿過程中，也要注意膝蓋不能伸直。

請看以下的6張連續照片，從下揮桿（Down swing）到送桿（Follow through），移動時將右膝移向左膝，讓重心移向左側。如果右腳的踢地動作太用力，反而容易造成重心往上移動勝於向左移動，這一點必須注意。

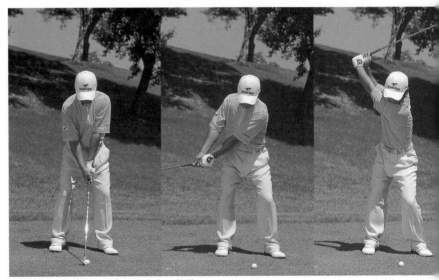

兩膝同時往左右移，但是並沒有上下移動。

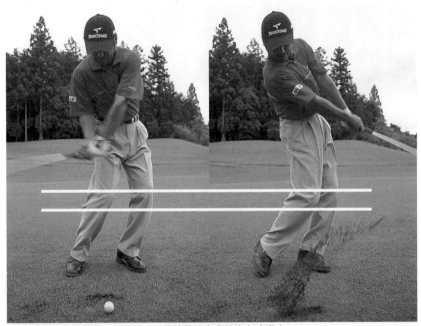

注意看照片中雖然有腳部動作，但是膝蓋的高度並沒有改變！

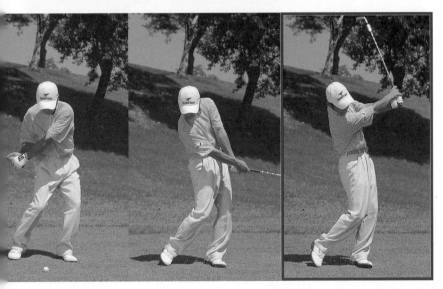

〈前端位置較高〉 I

順應前端的坡度較高 調整握桿，縮短球桿的長度。

這時候，球的位置比雙腳的位置還高，如果以平常的姿勢瞄球，上半身會受到擠壓，難以揮桿。但是，如果把前傾角度改小，形成直立式的站姿，則會改變揮桿，不宜採用。

簡單來說，首先**改變握桿的位置，拿短一點，但是不改變前傾角度**。另外，則是前後重心的分配，與傾斜坡地相反，重心偏向腳尖。如果重心落在腳跟上，揮桿時下半身容易搖晃，為求穩定身體，最好還是把重心放在腳尖。

調整握桿位置，球桿握短一點。

7 3

若以7成的揮桿平衡度揮桿，可以穩定下半身。

　　請看連續照片的第4張。揮桿頂點的位置（④），感覺呈現精簡式（Compact）。這個精簡式非常重要，如果平時的揮桿為8成力道，這時候的揮桿則要採用輕一點的7成力道。

　　在傾斜地揮桿，總覺得下半身缺乏安定感，**此時請避免大動作的揮桿**。採用輕鬆的揮桿，自然能保持身體的前傾角度。

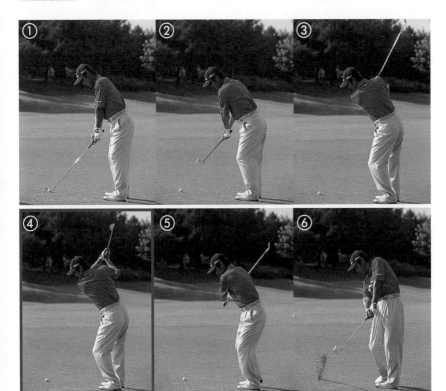

具備精簡式揮桿（Compact swing）的意識，才能實現不改變前傾角度的揮桿。

〈球道砂坑〉 I

瞄球時重心放在左腳，球位擺在中央偏右（靠右腳）方向。若有可能造成挖地，球桿最好握短。

在球道砂坑（Cross banker）絕不能犯的錯誤是「挖地」。因為砂地的性質不像草地，桿底（Sole）不會順勢滑過，所以入射角稍微差一點，就會造成挖地。

避免挖地的方法，首先要注意左右的重心分配。**為了減少不必要的重心移動，一開始就以重心偏左的姿勢瞄球。**其次，也可以考慮把球桿握短一點。我雖然不常這麼做，但是擔心可能會挖地……的人，請把球桿握短一點。但由於球桿握短，飛球距離也會縮短，所以別忘了選用大1號的球桿。

擔心可能會挖地……的人，把球桿握短一點。

一邊握張雙手以調整動作
一邊穩住腳步、固定基盤。

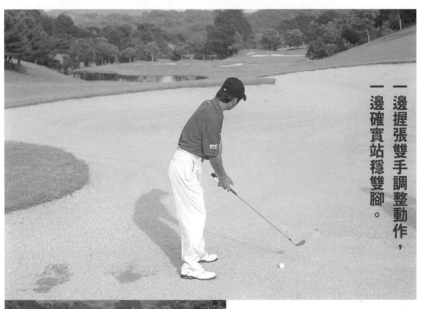

一邊握張雙手調整動作，一邊確實站穩雙腳。

球道砂坑（Cross banker）和球道草地不同，很容易發生站不穩的狀況。在這種不安定的狀況下揮桿擊球，必須**先安定基盤、站穩腳步。**

一邊握張雙手並鎖定目標時，先在砂地上踩踏雙腳，並確認鞋底不會因砂粒而滑動。這個踩踏動作的大小因人而異。也不妨試試空揮桿，以確認基盤夠不夠穩固。

〈從樹林中〉

準備3支球桿，尋找瞄準的空間以及符合飛球球路的形象。

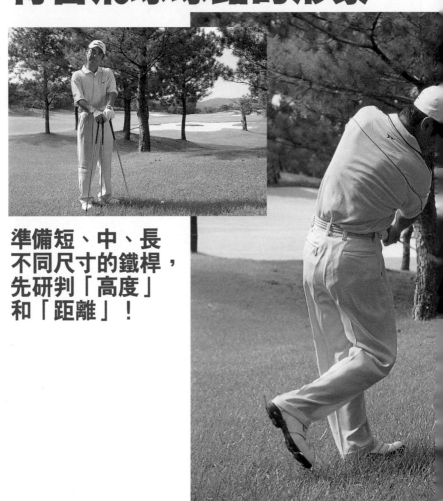

準備短、中、長
不同尺寸的鐵桿，
先研判「高度」
和「距離」！

如果把球打進樹林中，首先考慮一下有沒有揮桿的空間。其次再確認果嶺方向，觀察有沒有瞄準的空間。最後，萬一發現沒有瞄準空間，則必須採用把球往旁邊安全擊出的方法。

　　實際的揮桿方法，必須先確定瞄準空間，以及球如何飛出的形象之後再擊球。我都會準備3支球桿，先確定彈道的高度。如果能打到果嶺當然最好，但是**應以脫離彈道爲優先考量**，好好地研判瞄準空間和彈道的形象再擊球。千萬不要逞強……。

先擬定球飛向目標處的彈道形象。

〈球道草痕〉

I

瞄球時重心放在左腳，擺出以銳角軌道擊球的姿勢。

　　即使是職業選手，也不喜歡在球道草痕（Divot）上擊球。因為，必須以銳角軌道擊球，很難掌握距離感，其方向性也容易混亂。

　　擊球的要領，就是以銳角軌道下壓球的感覺。揮桿時，不必挑高球或做出漂亮的擊球瞬間，只是以擊到球為目的。揮桿形象是銳角軌道，所以瞄球時，**球位稍微靠向中央，重心分配也要略偏左腳**。並非利用揮桿製造銳角軌道，而是在瞄球階段就做好準備。鐵桿本身就有桿面仰角（Loft Angle），所以即使採用下壓式擊球，也會產生相當高度。揮桿時千萬不要刻意把球挑高。

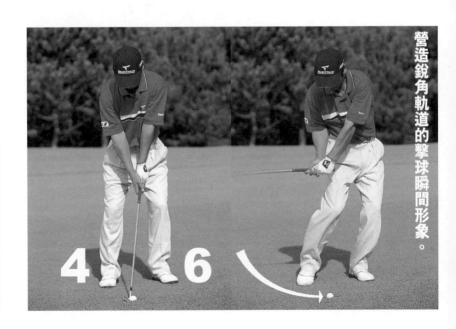

營造銳角軌道的擊球瞬間形象。

桿頭前緣剛好切入球中心（赤道）偏下方即可。

以銳角軌道擊球時，實際上只要桿頭前緣（Leading edge）切入球中心（赤道）偏下方就可以了。不必從球道擊球般，做出漂亮的擊球瞬間，並避免刮到草皮就行了。

從瞄球階段開始，不要把桿底（Sole）完全緊壓地面，**使其稍微懸空**，應能感受到球桿前緣（Leading edge）的擊球位置。就算擊球時稍微產生上下偏差，只要能擊到球中心偏下方即可。一旦能這麼想，就稍微放心了。

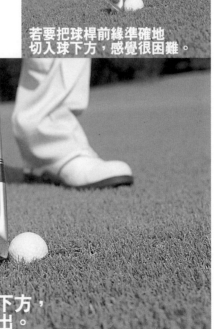

若要把球桿前緣準確地
切入球下方，感覺很困難。

○ 只要擊到球中心的下方，
球一定會浮起並飛出。

〈球道草痕〉 　　　　Ⅲ

依球道草痕的種類，在擊球瞬間有時候很容易使桿面產生偏差。必須以不揮轉桿面的意識做出送桿動作。

　　當球滾進球道草痕中時，換一種說法，也就是已先鋪好擊球方向的軌道（Rail）。當球陷入凹痕中，除非凹痕已用砂石填平，否則球路一定會受到先天性軌道（方向性）的影響。

　　由於要以銳角軌道擊球，當然不能做出大動作的送桿。即使在擊球時，不想刮到草皮，但由於球位較低，所以最後還是會刮到草皮。

　　這種情形與從正常球道上因擊球而刮到草皮的情形完全不同，草皮的阻力很大，如果不能確實掌控球桿桿面，就無法控制方向性。**必須有意識地把桿面往目標方向送出，確實地握桿並揮出。**

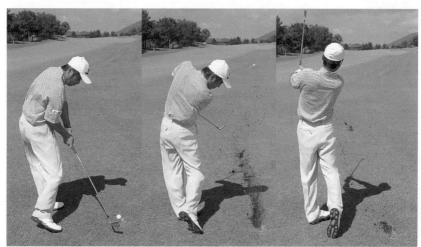

從照片中可以看到球前方的草皮被削掉一塊。以大於草皮阻力的力道，確實握桿揮出。

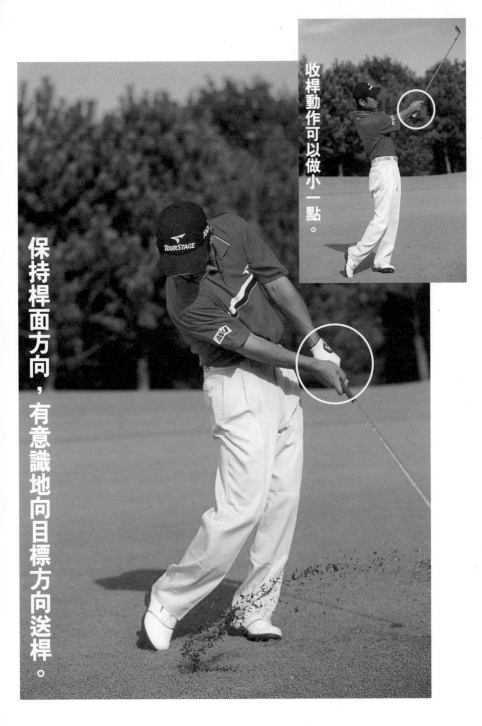

收桿動作可以做小一點。

保持桿面方向，有意識地向目標方向送桿。

〈從長草區〉

I

球在草皮上浮起的狀態，瞄球時，桿頭底部也要稍微浮起。

所謂球在長草區（Rough）浮起的狀態，**也就是採用高球托（Tee）架球的狀態。**如果把球桿底（Sole）下壓，採用桿面上緣擊球，根本擊不出距離。

瞄球時，球附近的草地密度，應能以腳底察覺。如果感覺「球是不是有點浮起？」時，瞄球時就得把桿頭底部稍微懸空。桿頭和球的高度一樣，擊球時可以減少草地的阻力，打到草皮的情況也會改善。把桿頭底部壓低，會打到球下面的草皮，使得揮動桿頭的力道受阻。也可能因為桿頭的重量導致球晃動，所以更需要把桿頭懸空。

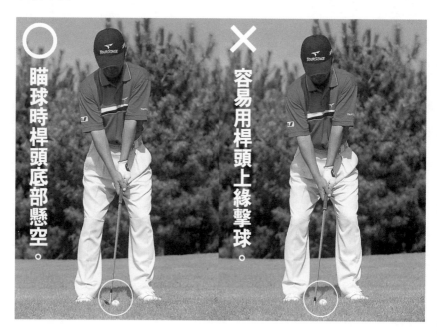

○ 瞄球時桿頭底部懸空。

× 容易用桿頭上緣擊球。

若能在球與桿面之間
夾著1根草，根據飛行現象，
球距將會比平時更長。

如這張照片般，最容易發生球浮在草皮上的狀態。

從長草區擊球，基本上（部分西洋草種除外）會產生飛行（Flier）現象。**一旦球和桿面之間夾著1根草，旋轉（Spin）量銳減**，擊出的球變成高飛球，旋球量越少，球距也越長。

不要避免讓飛行現象發生，而是考慮到從長草區擊球一定會產生飛行現象，就算沒有飛行現象，也不過是打得短而已，危險性比較少。有些球員的桿頭速度較慢，可能敵不過草的阻力，進而無法產生飛行現象。但是，從長草區的鐵桿擊球還是要特別小心。

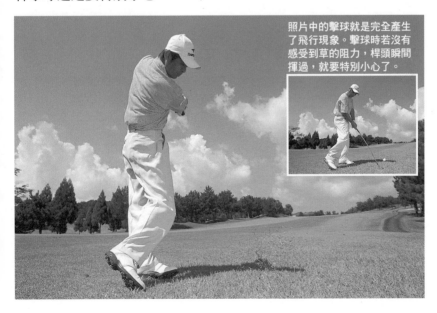

照片中的擊球就是完全產生了飛行現象。擊球時若沒有感受到草的阻力，桿頭瞬間揮過，就要特別小心了。

〈深草區〉

I

為了克服草皮的阻力，必須比平時更加緊握球桿。

從深草區（Deep rough）擊球，根本無法直接打到球，草皮的阻力自然會增加。若有足夠的力道，即使從深草區擊球，是有可能擊出正常的飛球距離，但是不能採用平時的打法。

不管力道夠不夠大，都一樣會面臨草皮的阻力，**所以必須比平常加強握桿力。**同時，還要注意左右的重心分配。因此，必須以銳角軌道擊球，盡量減少草皮的阻力，應該採用**重心放在左腳，球位略往右移的姿勢**擊球。

以這兩點為基礎，再因應自己的揮桿力道，考慮直接瞄準果嶺，或是分成兩桿攻上果嶺。

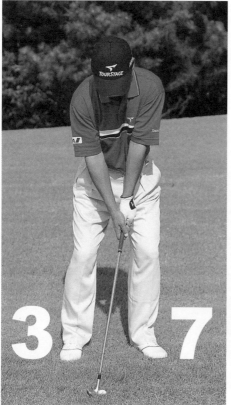

有意識地加強握桿力道。

以銳角軌道擊球，
不必考慮送桿動作。

　　雖然這是實際的打法，不過**為了盡可能減少草皮的阻力，大原則是桿頭軌道以銳角為主**。在打到球之前，草皮的阻力還很大，這時候連全揮桿也很容易偏離。所以，揮桿時感覺由上往下，送桿時則惰性揮出即可。

　　如以下3張連續照片所示，採用手位優先（Hand first）的擊球方式。最重要的是，揮桿時絕對不能變成桿頭先行。

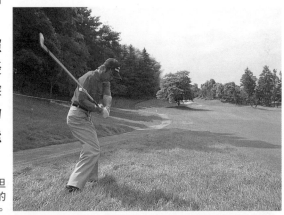

雖然長草區的草皮很長，但是在順向的狀況下，草皮的阻力並沒有想像中那麼大。

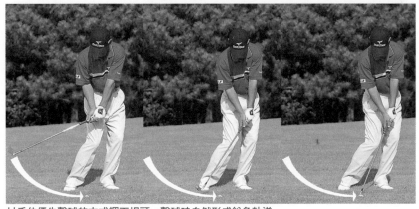

以手位優先擊球的方式揮下桿頭，擊球時自然形成銳角軌道。

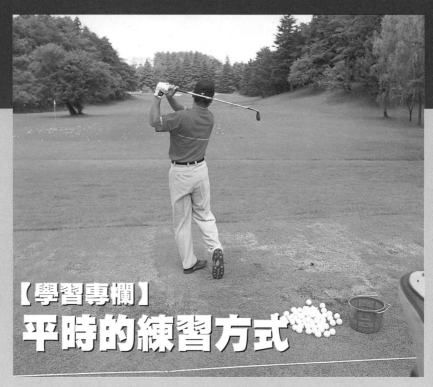

平時的練習方式

　　照片中的我雖然在草皮上擊球，但是在非賽季（Season off）時期，我也和大家一樣用草墊（Mat）練球。在這裡，我要告訴大家活用練習場的方法。

　　首先，練球時必須具備當天的主題，無論什麼都好。例如，今天練習長鐵桿，或者今天完全練習打左曲球等等。練習場本來就是練習打球的地方，可以多多練習自認為比較難打的球桿，或是在正式上場前沒有機會練習的球桿。

　　還有一點，反正都是練習嘛，總要積極地（大膽地）揮桿。例如，練習關閉式站姿（Close stance），在擊球時可以把右腳盡可能往後移動。實地練習比起通曉理論更容易了解擊球形象。反正練習場本來就是什麼都可嘗試的地方，即使發生失誤也沒關係。

　　在比賽前活用練習場的方法，請參考本書後頁（P188～）。只要了解比賽前的練習，與平時的練習有點不一樣……就可以了。

第3章〈應用篇〉**對於初學者**
也很有幫助！
掌握伊澤利光
高球技術的神髓，
實戰打擊法指導。

高爾夫球並非只是擊出直球而已！
在球場上可能會遇到風，並不能一直擊出直球，
有時候得看情況，採用左曲球或右曲球比較有利。
當然也有可能會擊出直球。

但是，爲了擴大攻佔果嶺的幅度，
學會其他的「方法論」，應該無傷大雅。

〈左曲球・右曲球的打法〉 I

針對落球點的位置，將瞄球姿勢擺成「關閉式」「開放式」。

在瞄球姿勢（P20）中已經說明過，基本上，即使打左偏球（Draw ball）或右偏球（Fade ball），站姿仍然是方正式（Square stance或稱為平式站姿）。然而，需要擊出30碼以上的曲球時，就會變成左曲球（Hook ball）或右曲球（Slice ball）的球路，若要擊出彎度大的球，我會稍微改變站姿的方向。

重點就是**雙腳的方向不要對準擊出方向，而是針對落球點，採開放式或關閉式的站姿**。打左偏球時，必須朝擊球方向站成方正式。打左曲球時，則必須換成關閉式站姿。請看以下的照片，在對應落球點時，雖然看起來好像是很明顯的關閉式（開放式），其實對應擊球方向的站姿只是略微關閉式（開放式）。

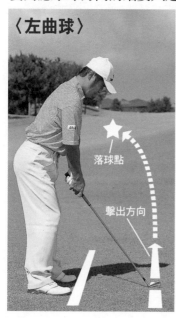

〈左曲球〉

落球點

擊出方向

對應落球點看起來好像是極端的關閉式，對於擊出方向的站姿只是略呈關閉式。

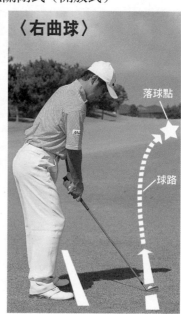

〈右曲球〉

落球點

球路

對應落球點看起來好像是極端的開放式，對於擊出方向的站姿只是略呈開放式。

桿面的方向必須配合落球點。
也就是說，打左曲球時必須覆蓋
桿面，打右曲球時必須開放桿面。

雙腳的方向對應落球點要形成關閉式或開放式。其次就要考慮桿面的方向。如果桿面是對準擊出方向，那麼球會直接飛向擊出方向而落地，不會產生彎曲。**所以瞄球時，桿面必須朝向落球目標點。**

〈右曲球〉

對應擊出方向的桿面若呈開放性，球就會產生右曲並旋轉。與打左曲球時一樣，桿面要朝向落球點的方向。

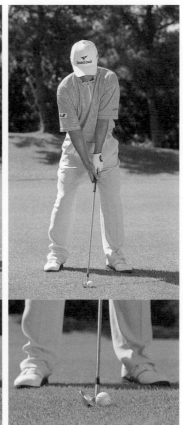

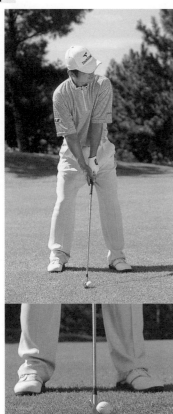

〈左曲球〉

覆蓋桿面，目的是讓球產生左曲並旋轉。桿面朝向落球點的方向。

〈左曲球・右曲球的打法〉 Ⅲ

若依照站姿的方向揮桿，球會朝著揮桿方向飛出，藉由旋轉力彎向落球點。

〈左曲球〉

由於桿面呈關閉式，飛球的彈道較低。

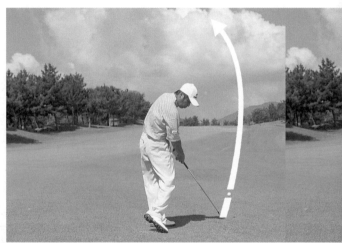

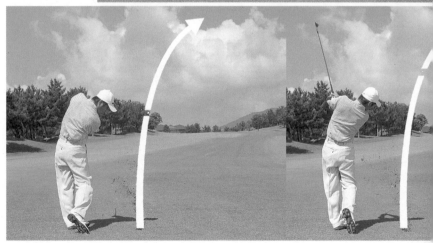

在 I（站姿方向）和 II（桿面方向）的說明之後，接下來就是揮桿。至於揮桿的方向，請勿以原有的站姿，朝落球點的方向勉強揮桿。

採用關閉式或開放式的站姿，調整好桿面方向，一切就算準備就緒。接著，相信這個站姿，**朝站姿的方向揮桿，球一定會飛向落球點。**

如果球朝擊出方向飛出，並不會產生彎曲弧度，這是因為桿面沒有確實對準落球點。切勿以改變揮桿方式來打左曲球或右曲球。只要確實遵守 I～III 的步驟，擊出的球一定會產生弧度。

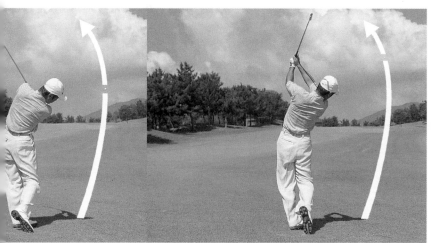

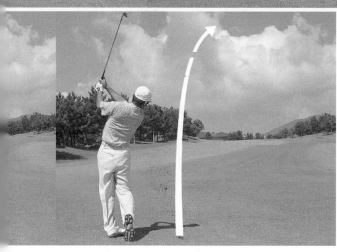

〈右曲球〉

球比揮桿方向偏右
飛出，因為產生右
旋轉而向右彎曲。

〈平擊打法〉

I

最重要的是把球位擺在中間，若能把球桿握短，就算準備就緒！

平擊打法（Punch shot）就是把球壓低擊出，球路呈現低空飛行狀態。在逆風狀況下，可以減低風的阻力。這種低而前進力強的球，也很容易計算距離，算是攻佔果嶺的有效打法。

為了把球壓低，首先**要把球位擺在比平常略偏中間（靠近右腳）的位置。**目的是豎立擊球桿面仰角（Impact loft），才能以低角度擊出球。其次就是把**球桿握短。**這麼一來，可以做出精簡式揮桿（Impact swing），球也不會朝上刮起。

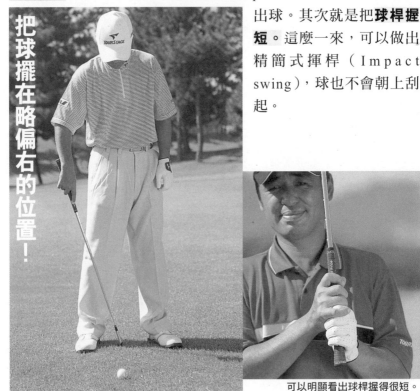

把球擺在略偏右的位置！

可以明顯看出球桿握得很短。

若翻轉手背，球會朝上刮起！感覺像是把球托在桿面上順勢送出。

　　雖然壓低擊球，但是如果球路變成所謂的朝上刮起，就沒有意義了。造成上刮球的原因是旋轉（Spin）量太多，所以平擊打法的要點，就是如何擊出旋轉量少的低飛球。

　　把球桿握短一點，就能以拿短鐵桿的感覺揮桿，桿面角度也因此變得較陡，球路較低。為了避免飛球產生過多旋轉量，擊球方式要採用拿短鐵桿的方法，不改變桿面方向來揮桿，就不會造成上刮球了。請記住，**平擊打法＝不翻轉手背**。

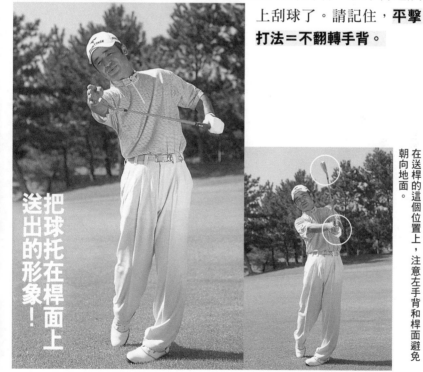

把球托在桿面上送出的形象！

在送桿的這個位置上，注意左手背和桿面避免朝向地面。

〈平擊打法〉

Ⅲ

不要做出全揮桿！
意識到收桿動作在中途停止，
進而衍生出精簡式揮桿。

　　平擊打法（Punch shot）是控制打法的一部分。既然是控制打法，**擊球時若不能朝瞄準的方向及距離飛出，就毫無意義了**。僅追求鐵桿打法的目的「距離感」是不夠的。這種打法同時要求方向性和距離感，所以必須要有普通的揮桿＋α的變化。

　　最大的變化**不能做出全揮桿**。為了控制球路，也要控制動作採用精簡式揮桿。有意識地把收桿動作做小一點，就能減少球路的高低差。此外，不要太用力，就不會在擊球瞬間產生銳角軌道。

　　如果以銳角軌道強力擊球，也有可能擊出低彈道的球。但是球的旋轉量過大，就做不出平擊打法。把球擺在略偏右的位置，依

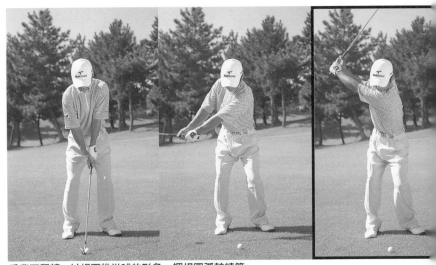

手背不翻轉，以桿面推送球的形象。揮桿圓弧較精簡。

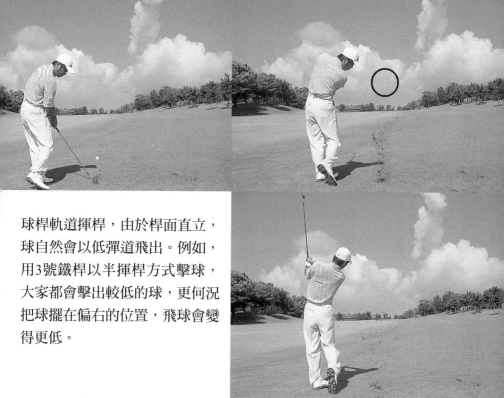

球桿軌道揮桿，由於桿面直立，
球自然會以低彈道飛出。例如，
用3號鐵桿以半揮桿方式擊球，
大家都會擊出較低的球，更何況
把球擺在偏右的位置，飛球會變
得更低。

可以看出所擊的球低空飛過。
收桿動作必須在較低的位置結束。

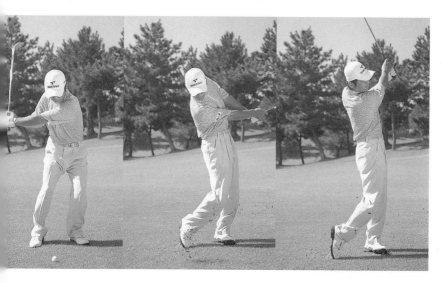

〈低‧高彈道〉

I

低彈道的打法

調低視線，
擊球時球桿握得較短。

若將球桿握短，就能做出精簡式揮桿。

　　想要擊出低飛球，**瞄球時就應該降低視線高度。**在視線前端設定彈道形象，自然可以擺出打低飛球的姿勢。大概不會有人在打低飛球時，把球放在左腳前方吧……。一邊握放（Waggle）雙手，一邊保持較低的視線，自然就能擺出姿勢。請不要忘記把球桿握短。由於握得較短，可以做出精簡式揮桿，收桿動作不會那麼誇大，球就不會往高處飛了。

保持較低的視線

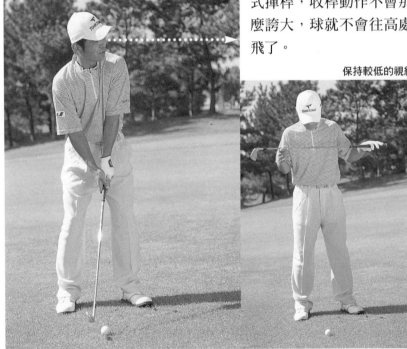

高彈道的打法
把球放在靠左腳的位置，
瞄球時保持較高的視線。
收桿動作也在較高的位置完成。

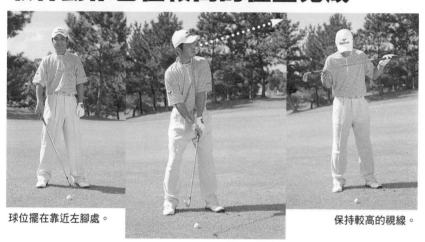

球位擺在靠近左腳處。

保持較高的視線。

　這時候的情況與低彈道相反，必須有意識地保持較高的視線。一邊握放雙手一邊調高視線，球位自然靠向左腳，形成即將要打高彈道球的姿勢。另外，**若能意識到收桿位置也須調高**，即能改變送桿軌道，從一開始就能擊出高彈道球。

　揮桿時的注意重點，應避免一心想打高，卻變成由下剷球的錯誤動作。**視線高度、球位，以及收桿動作**等3項，自然而然對應揮桿動作。

絕對不可以由下方剷球。

收桿時的視線高度，也要與瞄球時的高度一樣。

〈以鐵桿開球〉 I

球位比起平常擺球的位置稍微靠近中間，瞄球時的左右重心分配是5：5。

〈球道中間〉

〈開球台上〉

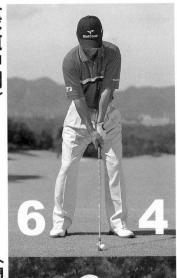

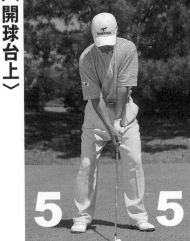

開球時不用木桿而選用鐵桿，在經營管理上的結果是方向性偏重於飛球距離。請先理解這個想法。因為還是有很多人，拿了鐵桿仍然想擊出遠距離……。

首先，請注意瞄球時的重心分配，平時為右6：左4，現在請改成**左右5：5的均等比例**。把重心略往左移，可以擊出比平時稍低的球。低飛球較快落地，往左右偏向的危險性也會減少。

其次是球的位置。配合重心的分配，**把球擺在略靠中間（靠近右腳）的位置**，其目的是想擊出低飛球，讓球早一點落地。**以鐵桿開球的目的是方向性**，能讓球早一點安全落地，藉以降低彎曲的幅度。

揮桿時意識到飛球線，「即時」在較低的位置做出收桿動作。

方向性是揮桿的「主軸」，所以從球道中間揮桿與在開球台上揮桿是有所不同的。

我的方法是從擊出球到球落地，設想一條飛球線，宛如沿著這條線擊球。如果盡全力揮桿，可能一出手就會打偏，所以在揮桿時自然會稍微精簡而緩和。若能意識到在收桿位置「即時」收桿，足以證明自己能夠控制揮桿，安定性也會提升。

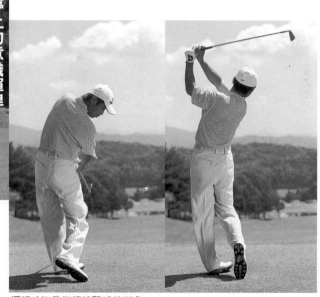

以「即時」停止的意識揮桿。

揮桿時沿著假想線擊球的形象。

〈命中擊球法〉 I

與開球桿的球位相同，以重心極偏右腳的姿勢瞄球。

　　想要完全擊中球而不刮到草皮時，例如前面有一棵樹擋住，若能擊出高飛球就能通過。例如球道的草皮很薄，桿底觸碰到地面好像會反彈，等等……狀況。

　　採用命中擊球法（Clean hit）時，不能在揮桿軌道的最下點擊球，**必須在揮桿軌道即將上升時擊球**，這麼一來才能完全擊中。當然，球應該擺在靠近左腳的位置。我的感覺是與開球桿的球位差不多。左右的重心分配也很重要。因此必須在揮桿軌道即將上升時擊球，而瞄球時先把重心放在右腳，使得桿頭從低的位置進入。

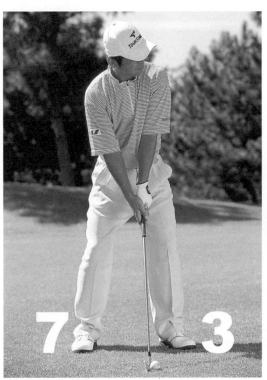

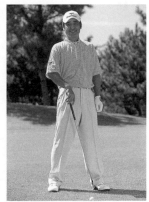

此時的球位與開球桿的球位相同。

以重心放在右腳的狀態擊球，
最後在較高的位置做出收桿動作。

　　擊球時必須在揮桿軌道的上升點，這種情況雖然有點特殊，但還是要把重心放在右腳。如此一來，擊球軌道應該很容易上升，請自行體會其形象……。

　　頭部停留在右側，並意識到重心也放在右邊，就能在擊球瞬間擊出不刮草皮的高飛球。只有一點必須特別注意，由於這種打法很容易刮到草皮，所以**切勿在中途停止扭腰動作**。腰部動作是最重要的關鍵。

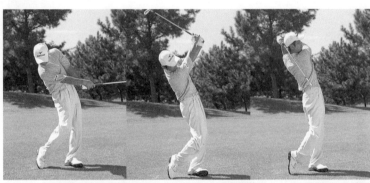

擊球時頭部停留在右側，收桿時重心也留在右腳。

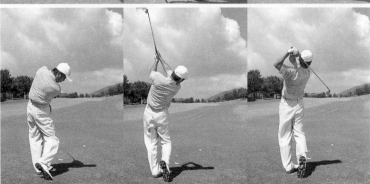

球桿上揮的位置呈現直立型，收桿位置也較高。

〈較高的球托高度〉

球托太高很容易導致挑高擊球的失誤，同時也會打中桿頭上緣，這種方法並不值得推薦。

　　請比較照片中的3個球。不仔細看可能看不出其中差異。（A）的球放在較高的球托（Tee）上。（B）的球是滾至球道草皮的狀態。（C）的球則是略微陷入草皮中的狀態。

　　我在這裡想要說明的是「較高的球托高度（Tee up）」。我想，大家遇到短洞時，都會使用較高的球托開球，我的球托高度壓得很低，如照片所示，若不仔細看，會以為沒有使用球托。因為我**不**

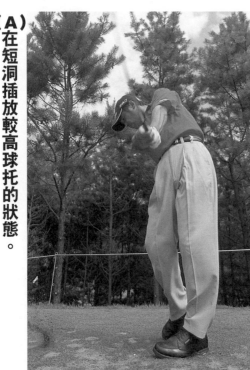

（A）在短洞插放較高球托的狀態。

（A）

想在短洞開球時，就改成特殊打法或揮桿。

　　話雖如此，若直接把球擺在草皮上，會因為雜草有長有短（宛如果嶺上完全不漂浮），多少總會陷入草皮中。為了調整位置，插上球托，感覺使得球略微浮在草皮上。

　　如果球托的高度太高，雖然表面上看起來令人安心（不會刮到草皮），卻會因視覺效果造成剷球失誤，導致入射角不安定。角度不準就會使前後的距離感混亂。也許說得有點嚴重，不過我還是勸大家把球托壓低一點。

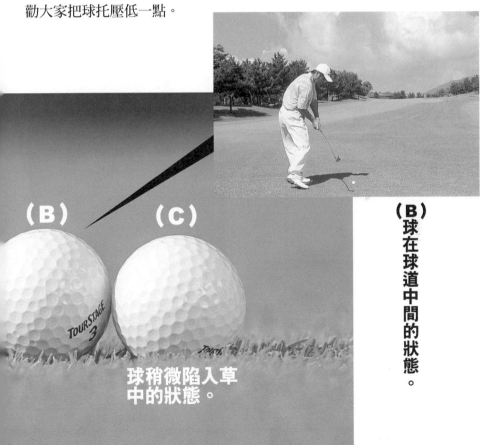

（B）球在球道中間的狀態。

（B）　　（C）

球稍微陷入草中的狀態。

〈閃避障礙物的打法〉

首先考慮打高飛球是否能通過，其次考慮從右邊打左曲球，或從左邊打右曲球。

嗯～怎麼辦呢……？

如果遇到前方有樹木等障礙物的情況，首先要考慮的是，能否打高飛球通過。取一支可攻上果嶺的球桿，想像一下飛球彈道，若能擊出高飛球就好了，如果太勉強，就考慮換一支短桿來打。

　即使換了短鐵桿，就算高度夠也會有無法超越障礙物的距離問題，遇到這種情況，就得考慮其他方法了。那就是能不能從左或從右打曲球？最重要的是，**從左或從右打曲球並攻上果嶺時，應注意球的彎曲幅度**。打得不好，可能會比預定球路提早產生彎曲而撞樹，或者過度彎曲，撞到另一棵樹等等。

　擊球前必須從球的後方仔～細地觀察，在腦海中描繪出彈道形像再出手。

以左曲球攻上。　　　　　　**以右曲球攻上。**

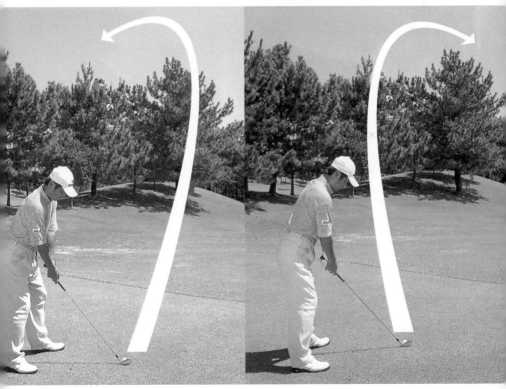

選手和
教練的關係

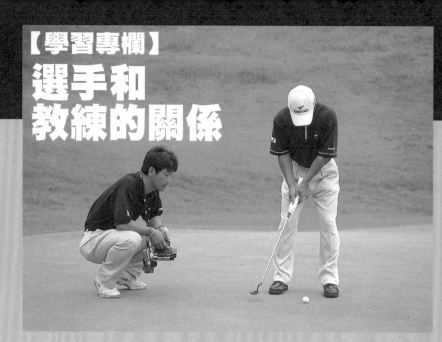

　　從2003年1月起，我就和職業選手江連忠先生簽下了教練（Coach）契約。這是我人生中的第一次指導（Teaching）契約，我也吸收了很多嶄新的理論。在本書中，有很多內容是我們倆的理論。

　　對於選手和教練的關係，我認為是彼此尊重對方的球技，以及毫不懷疑的信念。我相信江連教練的理論，理解他所說的練習和理論，並實際接受挑戰。而江連教練也相信我的球技，並傳授他自己的理論，改變我的揮桿。

　　自己的揮桿姿勢自己不容易觀察……。即使用攝錄影機拍下來，也因為拍攝位置不對，或拍攝者本身不懂理論，一切就沒有意義了。就算今天揮桿的感覺很好，打出一如預期的球路，也不能保證明天就會一樣。因此，必須請人連續指正。我想請人客觀地觀察自己的揮桿，這是現代高球不可或缺的要件。

　　世界頂尖高手也需有人在一旁指正。今後的時代，可能需要揮桿選手的技術，以及與之配合的教練的理論，融合兩者才能創造最強的高球選手。

完全課程實錄！
親自示範江連教練
課程全部大公開

我與江連教練以兩人三腳的組合改造揮桿。

我將在本單元說明全部的課程

淺顯易懂，連業餘球員也能一目了然！

其目的為何，改變了哪些部分，結果造成了什麼變化？

即使無法模仿我的揮桿，

這些課程重點對各位還是有所幫助吧。

也請各位試著學習一下

新世紀的高爾夫球理論。

〈教練傳授給我……〉

以大幅度（Wide）的上揮動作開始上桿，
回轉後以Shallow方式（從目標線內側）
下桿。結果就能製造入射角度
平緩的擊球瞬間。

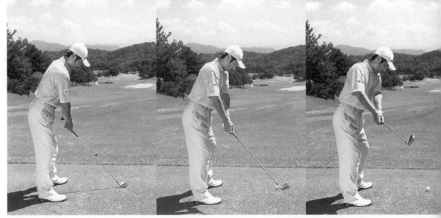

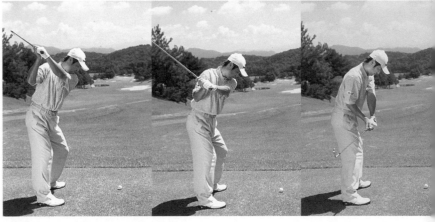

〈Wide & Shallow〉
以大幅度上揮開始上桿，下桿時球桿從目標線內側下揮。

I　開始上桿

　　開始上桿時，必須意識到手臂大幅度上揚，回轉以後，直到擊球瞬間的球桿軌道，則是以Shallow方式下桿。所謂大幅度地上揮，也許表面上看起來是從目標線外側上揮。即使如此也是可行之道。由於提早曲腕（Early cock）使得球桿未上揮，此時，桿頭盡可能地朝遠處上舉，也可以製造較大的揮桿圓弧。

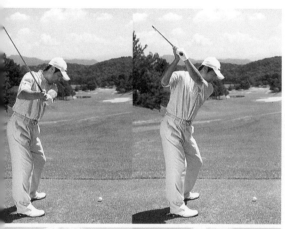

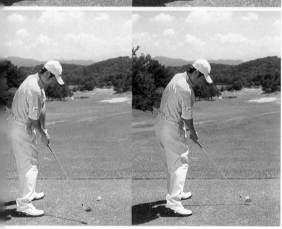

　　以大的圓弧揮桿後，就要以扭腰引導回轉動作，感覺好像上半身瞬間停止（其實在頂點位置並沒有真正停止），自然會蓄勢待發，延遲下桿。**觀察桿身揮動平面（Club shaft plane），下揮桿時的球桿路線，比開始上桿時還要靠近目標線內側。**

　　若要製造這種從內側下揮的Shallow入射角度，必須以大幅度（Wide）的動作開始上桿。最後以平緩（從較低的位置）的入射角擊球時，就可獲得安定的旋轉量，進而擊出比較平均的球。

〈教練傳授給我……〉

兩肩張開（挺胸）擺出姿勢，讓全身肌肉放鬆。

結果 前傾角度變得淺薄。

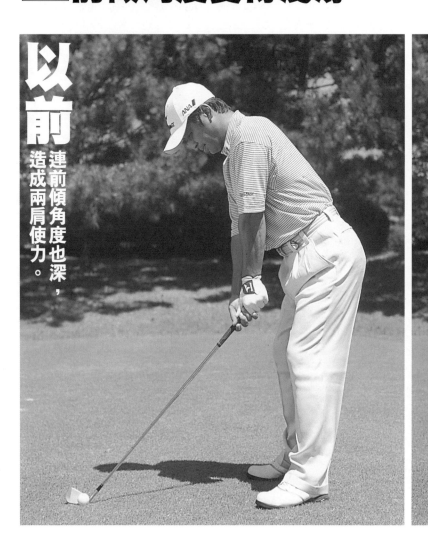

以前 連前傾角度也深，造成兩肩使力。

Ⅱ　瞄球姿勢

　　以前，我的瞄球姿勢被江連教練形容成「雖然架勢十
足，卻感覺僵硬。」確實如此，我連握桿都很用力。從
使力的「靜態」瞄球姿勢進行到「動態」的上桿時，即
使哪裡出現了小失誤也難以修正，只是一個小失誤，一旦演變成
回轉以後的動作太快，就會出現更嚴重的失誤。

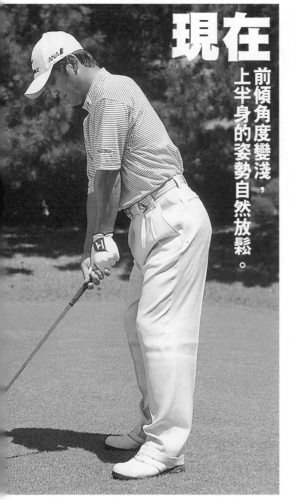

現在
前傾角度變淺，上半身的姿勢自然放鬆。

　　由於下半身是揮桿時的基台，**必須確實踏穩，不過上半身需維持放鬆狀態**。開始啟動時平穩順暢，即使出現一點失誤，也能在動作中修正。我所採取的方式，**在背部張開兩肩，從肩膀到手臂完全不使力。**

　　兩肩朝內側緊縮，確實能固定姿勢，不過顯得很僵硬，而且難以啟動從靜到動的動作。**若能挺胸，其前傾角度就會變淺，**表面上看來就會變成放鬆的瞄球姿勢。

〈教練傳授給我……〉

控制（延遲）右腳踢地，在送桿過程中抑制左腳掌心翻起。 結果 下半身不會晃動 方向性也能保持安定。

從下桿到擊球瞬間的過程中，我用右腳踢地來輔助回轉運動。所謂延遲踢地的時間點，就是利用意識控制，抑制下半身的晃動，使其保持穩定來轉換方向。同時，在送桿過程中也要抑制左腳掌心不外翻，穩住身體左側，才能保持下半身的安定性。

雖然不能完全抑制腳部移動，但是必須意識到即使右腳跟浮起，也要明確地用力踏地。一旦抑制左腳掌心往外翻，剛開始左大腿內側肌肉會感覺很緊繃，不過習慣

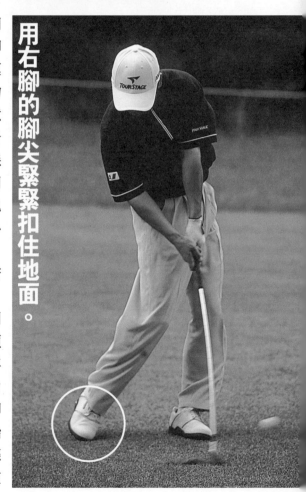

用右腳的腳尖緊緊扣住地面。

避免左腳掌心外翻，用力踏穩。

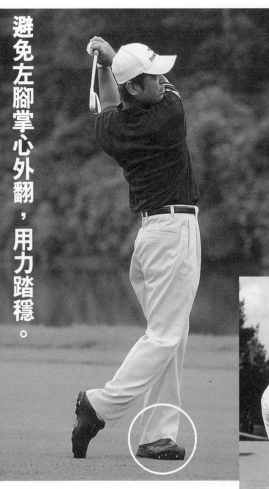

腳部並非完全移動，腳跟
雖然略微抬起，但感覺腳
尖仍然緊扣地面。

就好了。

不要妨礙到身體的回轉動作，但
是**必須意識到以最低限度阻止下半
身移動，即能穩定下半身。其結果，提升了方向性的精準度。**

〈教練傳授給我……〉

球桿握得較短，揮桿速度及節奏也不會改變。 結果 旋轉量穩定，也不會產生過度倒旋。

　　用一支球桿擊出不同的距離時，我以前都是憑感覺調整揮桿速度及球的位置。不過，這種憑感覺的打法很不穩定，會受到人類的精神狀態影響。

球桿的位置握短，就可以控制距離。

　　因此，我所採用的方法，就是**以揮桿前的「靜態」動作，單純地確定擊球距離。**這個動作就是**握桿的位置。**

　　若是握得短，就可以控制距離，揮桿完全不受影響。若是節奏及速度不變，無論在哪種情況下，都可以增加控制距離的可能性。

Ⅳ 控制距離

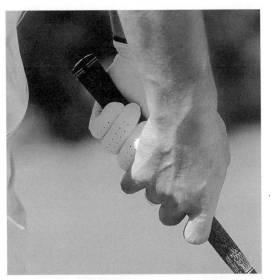

結果，由於揮桿速度不變，球的旋轉量也穩定，用挖起桿打球時，也不會產生像過度的倒旋球（Backspin）般那麼不安定了。

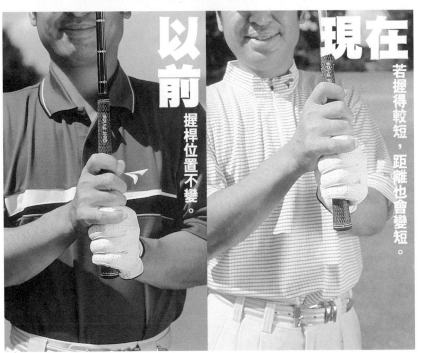

以前 握桿位置不變。

現在 若握得較短，距離也會變短。

〈教練傳授給我……〉

在擺出瞄球姿勢前，在球的後方進行空揮桿。 結果 放掉了「力感」用身體去揣摩接下來揮桿所製造的彈道形象。

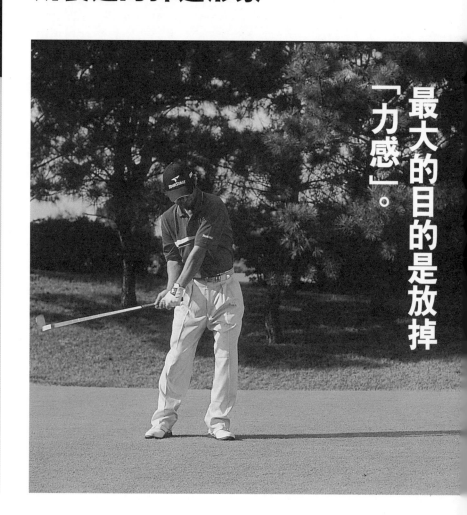

最大的目的是放掉「力感」。

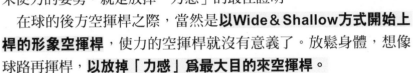

V　空揮桿

在擊球之前的空揮桿，其目的是以身體去感受接下來揮桿所製造的彈道形象。因此，我首先注意的重點就是放掉「力感」。即使在P180已經說明過了，不過上半身未使力的姿勢，就是放掉「力感」的最佳證明。

在球的後方空揮桿之際，當然是**以Wide＆Shallow方式開始上桿的形象空揮桿**，使力的空揮桿就沒有意義了。放鬆身體，想像球路再揮桿，**以放掉「力感」爲最大目的來空揮桿。**

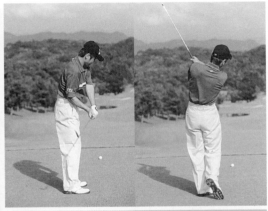

接著，再擺出瞄球姿勢，外表看起來是「沒有使力、身體放鬆」的姿勢。總之，請各位讀者牢記「力感」這個名詞。

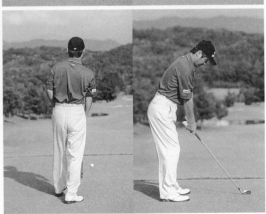

以「Wide＆Shallow」的形象空揮桿，
從球的後方想像彈道，以放鬆的狀態
擺出瞄球姿勢。

〈早上的練習場・有效的運用方式〉

從SW開始練習，再漸漸換成長桿。由於主要目的是讓身體感覺，所以不需要做出全揮桿。

在開始打球之前，都會使用練習場。我是以50～60球為基準。由於其目的是要讓身體感覺，所以就像在都市裡的練習場練球一般，並不需要使勁做出全揮桿。

所謂讓身體感覺，也就是習慣揮桿，用短球桿揮出擊球瞬間的動作開始，讓身體熟悉揮桿節奏與感覺。我是從SW開始練球，不過用PW練習也無妨。總之，從短桿開始練習，再慢慢地轉換成長桿吧。

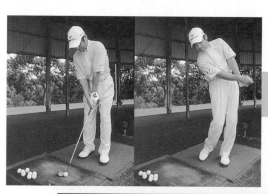
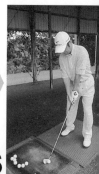

SW

P/S

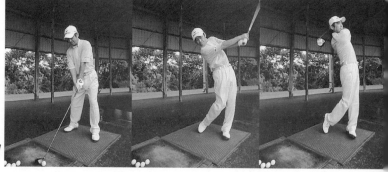

3W

GOLF DRILL ① 順序

　最後練習開球桿，不過這個階段也不需要全揮桿。因為在早上的練習場練球，主要目的是讓身體感覺……。輕輕地擊球，**讓身體完全熟悉球桿面擊到球的感覺。** 若是有人無論如何都想做出全揮桿，那麼建議他最後一球再打吧。

　我不建議以當天的練習來測試自身狀況，像是「今天打的球會偏向哪邊……或是今天的身體狀況不佳……」等等。一旦以負面的思考模式進行熱身，並為一場球做準備的話，就失去意義了。至少要以正面的思考模式，讓身體在輕鬆愉快的狀況下熟悉一切再出發吧。

① **以打出50球爲目標。**
② **不需要擊出飛球。也不需要做出全揮桿。**
③ **揣摩桿面擊中球的感覺。**

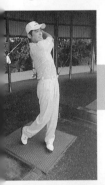

5I

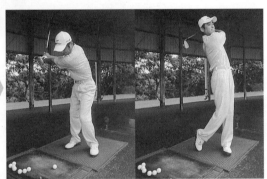

1W

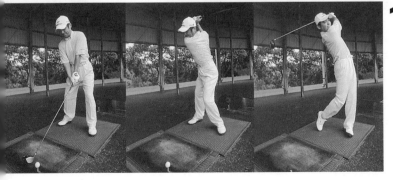

GOLF DRILL ② 方向性

從後方觀察飛球線，想像擊出方向的飛球線形象。

　　我希望各位在早上的練習場確實做好練習，也就是**確認擊球的方向性以及培養正確方向性的練習**。雖然不需要1球1球地確認，不過在擊球之前，最好還是繞到球的後方，揣摩一下球的落點，以及採用何種球路才能使球落在這個點，接著是擊出後呈現哪種飛球線等等。

　　雖然目的是讓身體感覺，不過還是要仔細確認飛球線，若能根據這個飛球線擊球，在方向性的練習就算OK了。在練習場，由於多半都是利用練習墊擊球，也可以參考一下練習墊的方向，仔細揣摩自己的飛球彈道以及擊出的飛球線吧。

從球的後方確認擊出的飛球線吧。

GOLF DRILL ③　擊球瞬間
以桿面底角（低）擊出球托上的球。

　　早上的重點課程，就是練習用桿面底角擊出球托上的球。以桿面底角擊球的目的，**即能確認是否能以正確的下壓擊球製造擊球瞬間**。一旦從近身處以挖取式打法製造擊球瞬間，就會擊出相當高的上揚球。

　　不需要做出全揮桿，輕輕地轉動身體擊球。若僅用手指打球，由於雙手將會感受到握柄的橡皮部分，此時應該就知道這是錯誤的打法。**還是留意擊球瞬間的形象，採用右手由上覆蓋（Hand first）的握桿法吧。**

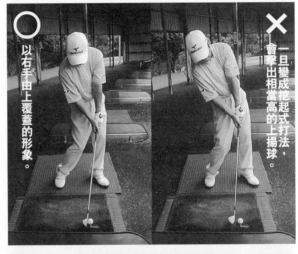

○ 以右手由上覆蓋的形象。

× 一旦變成挖起式打法，會擊出相當高的上揚球。

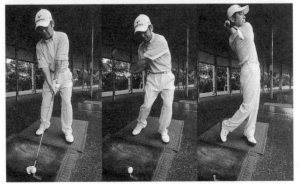

在擊球瞬間確實地把重心移向左腳，以桿面底角擊出低平的飛球。

鐵桿擊球的精準度
［伊澤利光的結論］

2004年7月1日初版第一刷發行
作　　者　伊澤利光
譯　　者　宗佑
發 行 人　片山成二
出 版 者　台灣東販股份有限公司
地　　址　台北市南京東路四段25號3樓
電　　話　02-2545-6277〜9
傳　　真　02-2545-6273
新聞局登記字號　局版臺業字第4680號
郵撥帳號　1405049-4
法律顧問　蕭雄淋律師
總 經 銷　農學股份有限公司　電話：02-2917-8022
香港地區總代理　一代匯集　電話：2783-8102

Printed in Taiwan

IZAWA TOSHIMITSU NO KETSURON IRON SHOT
©TOSHIMITSU IZAWA 2003
Originally published in Japan in 2003 by IKEDA SHOTEN PUBLISHING CO.,LTD.
Chinese translation rights arranged through TOHAN CORPORATION, TOKYO